LING QIBU
ERHU RUMEN
YIBEN TONG

零起步

二胡入门
一本通

于海力 编著

化学工业出版社

·北京·

图书在版编目（CIP）数据

零起步二胡入门一本通 / 于海力编著. -- 北京：
化学工业出版社，2025. 4. -- ISBN 978-7-122-47868-9

Ⅰ. J632.21

中国国家版本馆CIP数据核字第20253NT171号

责任编辑：田欣炜　　　　　　　　　　　　　　　责任校对：赵懿桐

出版发行：化学工业出版社（北京市东城区青年湖南街13号　邮政编码100011）
印　　装：北京云浩印刷有限责任公司
880mm×1230mm　1/16　印张13　　2025年4月北京第1版第1次印刷

购书咨询：010-64518888　　　　　　　　售后服务：010-64518899
网　　址：http://www.cip.com.cn
凡购买本书，如有缺损质量问题，本社销售中心负责调换。

定　　价：59.80元

前言

现代生活五光十色、丰富多彩，情感的释放已经成了每个人的心理动机，他们或挥毫泼墨，或翩翩起舞，或纵情欢歌……而学会一门乐器相信会是很多人的梦想。对音乐爱好者而言，本系列教程将会是带你快步进入音乐殿堂的桥梁。

本系列教程选取了最具群众基础的乐器，按着乐器学习的规律，由浅入深，从简到难，系统地介绍了乐理的基本知识、乐器的入门指法、常用演奏技法等，并在每种技法后面，配有好听精短的练习曲，体会学习的成功感。同时，在书的后面，还附有大量的经典名曲及现代流行曲，让本书不但成为你自学入门的好老师，也能作为曲集帮助你在音乐的优美意境中徜徉。

简洁实用的内容设置、通俗易懂的语言、详尽准确的图片、丰富多样的曲目是本书最大的特点，即便是对于从零起步的读者，本书也能让你轻松上手。我们不苛求您在学习本教程后成为一名演奏家，只希望能为您的生活平添一丝快乐！

本分册是《零起步二胡入门一本通》。二胡是我们中华民族历史最悠久的弓弦乐器之一，它的音色或含蓄委婉，或高亢激昂，它的音域宽广，极富张力，既能表现低回婉转、如泣如诉的细腻独白，也能表现行云流水、策马奔腾的华彩乐章。

很多学过二胡的人都说它很难学，因为它不像笛子、古筝等民族乐器具备固定的音高，全靠手指按弦来把握每一个音符的音准。的确，它确实具备这种特性，但是任何一门乐器都有它难以驾驭的一面，只要按着正确的方法刻苦学习，持之以恒地训练，都将会奏出美妙的旋律。

编　者
2025 年 5 月

目录

第四章　二胡不同调式训练

第一节　C调音位音阶训练

第二节　F调音位音阶训练

第三节　♭B调音位音阶训练

第四节　A调音位音阶训练

第五章　二胡高级技巧训练

第一节　泛音训练

第二节　快弓训练

第三节　抛弓及跳弓训练

二胡曲精选

儿童歌曲

经典歌曲

民歌小调

传统名曲

第一章　二胡基础

第一节　认识二胡

一、了解二胡

1. 二胡简史

二胡是我国主要的拉弦乐器之一，在独奏、民族器乐合奏、歌舞和声乐伴奏以及地方戏曲、说唱音乐中，都占有重要地位。二胡在中国的民族乐队和民族丝竹乐队当中，常常担任主奏的角色。在中、小型乐队中，一般要使用2～6把二胡；而在大型乐队中，则有10～12个席位。它在民族管弦乐队中的地位相当于西洋交响乐团中的小提琴，因此，大家也称它为中国乐器中的"王子"。

2. 二胡的构造

二胡由琴筒、琴皮、琴杆、琴头、琴轴、千斤、琴码、弓子和琴弦等部分构成（图1）。

（1）琴筒

琴筒是二胡的共鸣箱，起到扩大和渲染琴弦振动的作用。

（2）琴皮

琴皮指琴筒前口的蒙皮，用韧性好的蟒皮或蛇皮制成，它是二胡发声的重要装置。

（3）琴杆

琴杆是支撑琴弦、供按弦操作的重要支柱。

（4）琴头

琴头呈弯曲形状，是琴杆上端的装饰部分，也有雕刻成龙头、回纹头或其他形状的。

（5）琴轴

琴轴用来调节音高。拧转琴轴绷紧或放松琴弦，紧则音高，松则音低。琴轴可分为传统琴轴和螺丝弦轴。

（6）千斤

千斤一般是用蜡制棉线制成，材料的不同会影响到二胡的音色。

（7）琴码

琴码常用木料或竹料制成，是联结琴皮和琴弦的枢纽，把发音体琴弦的振动传导给共鸣体琴皮。

（8）弓子

弓子由弓杆和弓毛构成。其中弓毛部分长76厘米，弓杆是支撑弓毛的支架，长度为80厘米左右，一般用江苇竹（又名幼竹）制作，两端烘烤出弯来，系上马尾，竹子粗的一端在弓的尾部，马尾夹置于两弦之间，用以摩擦琴弦发音。

（9）琴弦

琴弦是二胡的发音体。琴弦有丝弦和钢丝弦两种，丝弦发音柔美、含蓄，但音量偏小；钢丝弦音色明亮、刚健，音量较大，现代民族乐队中普遍采用钢丝弦。二胡琴弦应是一粗一细，粗的一根称作内弦（也叫老弦、母弦），细的一根称作外弦（也叫子弦）。

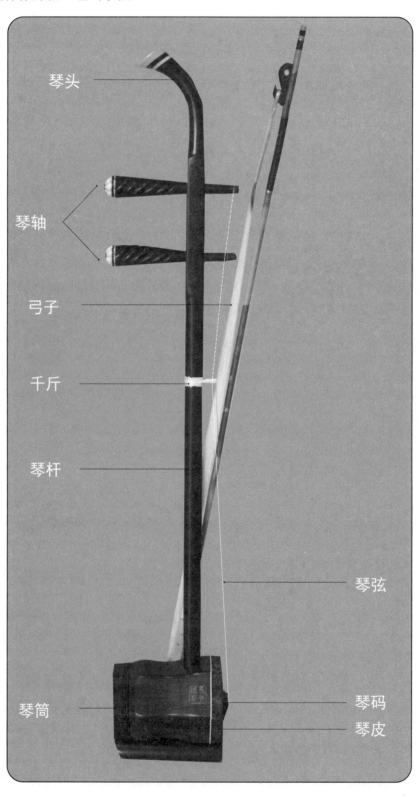

图 1　二胡的构造

3. 二胡常用附属物件

除上述基本构造外，二胡还有一些常用的附属物，如松香、微调、调音器等。附属物主要对二胡的音准、音质起到调节作用，以达成更好的练习、演奏效果。

（1）松香（图2）

松香用来擦拭弓毛，增大弓毛对琴弦的摩擦。刚买的琴弓，不擦松香是拉不出声音的。松香以经过提炼的透明色块状为最好，油松上分泌物凝固成的天然结晶松脂也可代用。

图 2 松香

（2）微调（图3）

微调用以对二胡内外弦定音作细微调节，使二胡音准更加精确，对于音准要求比较高的演奏者非常适用。微调分为螺丝、螺丝帽和挂钩三个部分（图3-A），多以铜为材料制作。

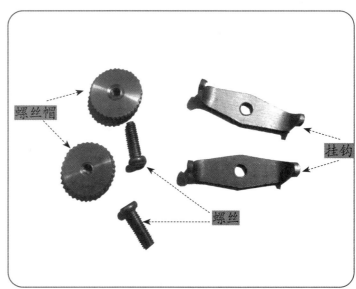

图 3 微调　　　　　　　　　　　　图 3-A　微调组成

（3）调音器（图4）

调音器是电子定音设备，将二胡两根弦的空弦音调节到标准音高的辅助工具。

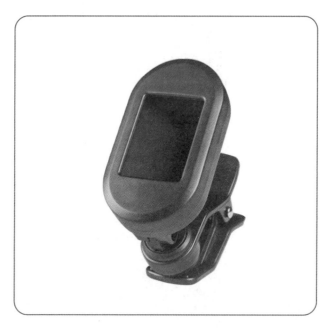

图 4　电子调音器

4. 二胡常用附属物件使用方法

（1）松香的使用——擦香

二胡擦香步骤图：

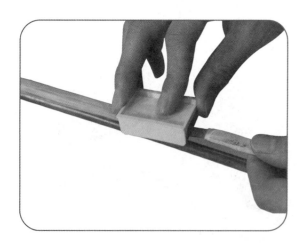

① 用手撑开弓子，使弓毛与弓杆之间有一定距离。弓毛分内、外、左、右四个面，右手握住松香，从弓毛外侧的弓根开始擦拭。

② 继续擦到中弓，擦拭过程中要做到用力均匀、流畅，使弓毛均匀吸附松香粉末。

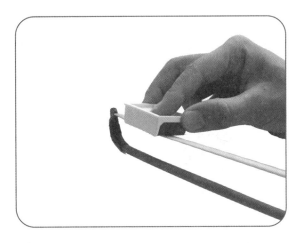

③ 最后擦到弓尖，由弓根至弓尖，擦拭几个来回。

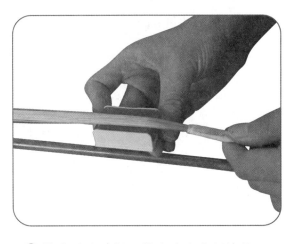

④ 擦完弓毛外侧，转向弓毛内侧擦拭，同样从弓根开始擦拭。

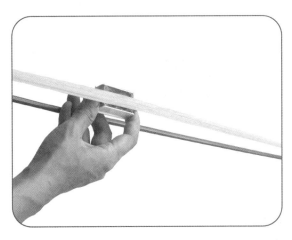

⑤ 继续擦到中弓。

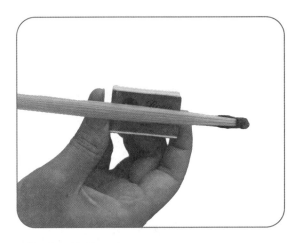

⑥ 最后擦到弓尖。

⑦ 擦完弓毛内侧，转向弓毛左侧擦拭，由弓根至弓尖，擦拭几个来回。

⑧ 擦完弓毛左侧，转向弓毛右侧擦拭。在擦拭时松香可转动擦拭，以免使表面形成沟壑，影响美观且易碎。

（2）微调的使用方法

① 将螺丝按着螺纹方向转进螺丝帽。

② 将装到一起的螺丝、螺丝帽与挂钩安装到一起。

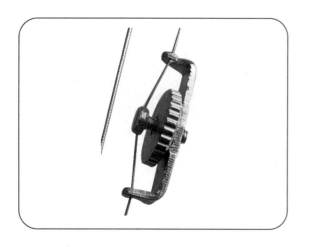

③ 松掉琴弦，将微调两端的挂钩卡在千斤上方的琴弦上，螺丝中心的凹槽顶住琴弦。

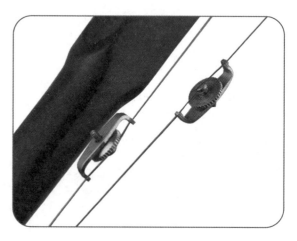

④ 调音方法：拧紧螺丝，声音升高；拧松螺丝，声音降低。

需要特别注意的是：

如果内外弦同时安装，两个微调一定要错开位置，并保证在演奏的过程中两个微调不会相碰。

微调只是起到细微调整的作用。定弦时先用琴轴定音，按照标准音高绷紧琴弦，再用微调进行细微的校对。

拧紧螺丝帽，声音升高；拧松螺丝帽，声音降低。

（3）调音器的使用方法

①翻转调音器，在调音器背后装入纽扣电池（图4-A）。

②打开调音器开关，屏显为440Hz。将调音器夹在琴杆上，琴轴以下，千斤以上（图4-B）。

③拉奏二胡外弦，拧动琴轴将音调至屏显A，如若调音器背景呈黄色，说明音不准。指针偏左，说明音高偏低；指针偏右，说明音高偏高，继续调至背景为绿色，指针正中，说明音已调准（图4-C）。

④二胡内弦以同样方法，调至屏显D。微小偏差可使用微调。

 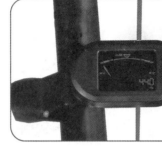 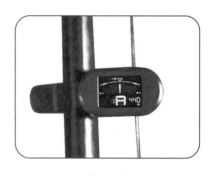

图 4-A　　　　　　　　　　图 4-B　　　　　　　　　　图 4-C

需要注意的是：

调音时要选择一个环境噪声较小的场所，如果环境噪声较大，要插上手机的麦克风，将麦克风贴近琴筒。

微小偏差可以使用微调。

二、二胡演奏基础

1. 演奏姿势（图5）

演奏二胡有平腿式、架腿式、站立式三种，其中平腿式与架腿式属于坐着演奏的方式，一般采用平腿式演奏。良好的演奏姿势是发挥演奏技巧的首要条件。

二胡的坐姿有三点要求：一是要坐三分之一的椅子，二是腰要挺直，三是肩膀要稍稍前倾。

初学者在刚开始学琴时，一定要注意养成良好的坐姿习惯，否则不仅不雅观，还会影响演奏时的效果。

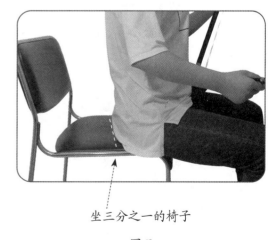

坐三分之一的椅子

图 5

（1）平腿式（图6）

平腿式姿势较为松弛灵活，便于演奏，且有利于乐器性能的充分发挥，这种姿势采用得最为普遍。

图6　平腿式

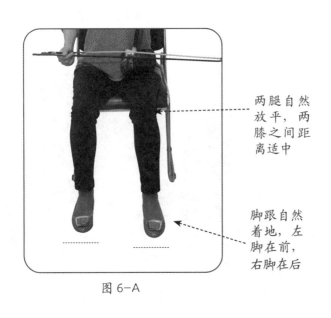

图 6-A

两腿自然放平，两膝之间距离适中

脚跟自然着地，左脚在前，右脚在后

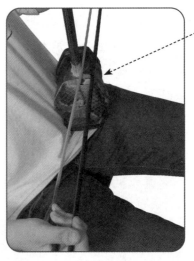

琴筒置于左腿靠近腹部位置

图 6-B

（2）架腿式（图7）

架腿式姿势较为庄重稳定，由于架腿式使琴筒与身体的接触面增大，从而减轻了左手持琴的负担，便于演奏技巧的充分发挥，部分演奏者采用这种姿势。

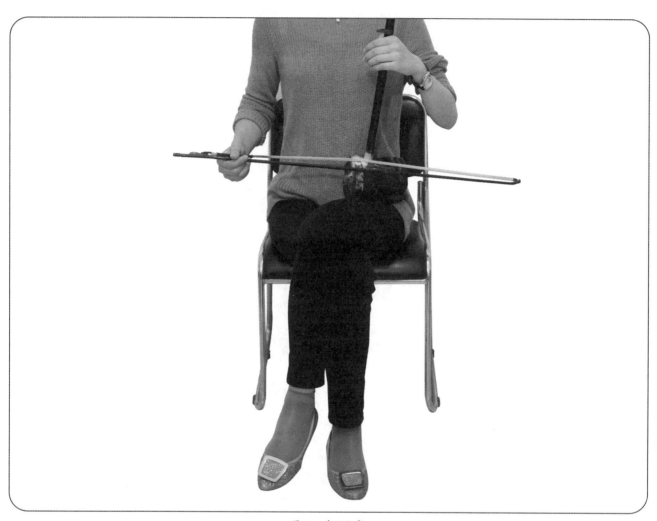

图 7　架腿式

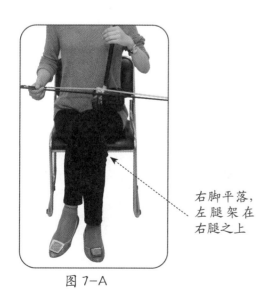

右脚平落，
左腿架在
右腿之上

图 7-A

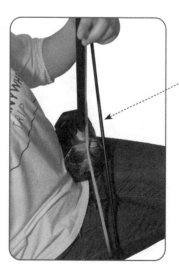

琴筒置于
左腿靠近
腹部位置

图 7-B

（3）站立式（图8）

现代流行音乐演奏经常出现站立式，这种属于"视觉音乐"，例如"女子十二乐坊""新民乐"组合等，他们演出的曲目，其音调多是民族的、传统的，但配器手法、表演风格却是现代的、时尚的、前卫的。所奏音乐，或轻快活泼，或欢快热烈，或火辣劲爆、动感十足。演出时，每个成员不仅要操控手中的乐器，而且要随着音乐的节奏变换队形，舞之蹈之。这样的演奏形式适合于当下的年轻人。

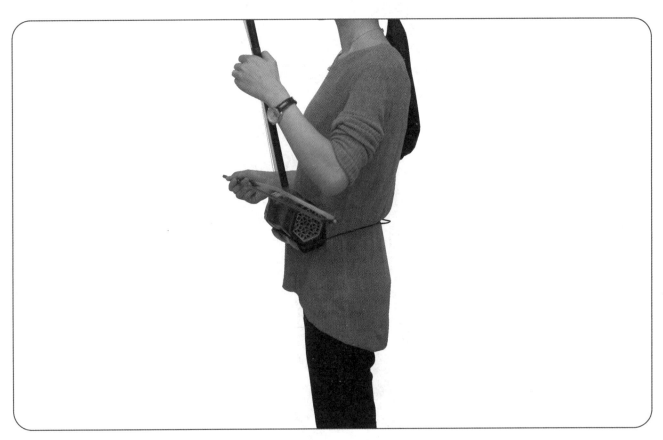

图8 站立式

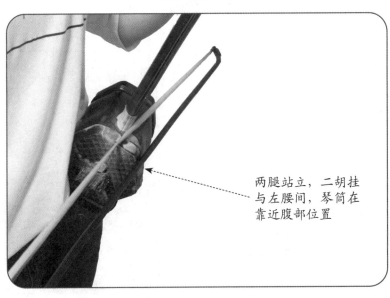

两腿站立，二胡挂与左腰间，琴筒在靠近腹部位置

图8-A

2. 持弓与运弓

（1）二胡持弓方法

二胡的持弓方法（如图9所示）是把弓杆放在右手的食指第三关节上，起到托起的作用，食指的第一、二关节与拇指形成小的对角。拇指用第一关节内的肉垫压住弓杆，中指与无名指从弓子的下方插入到弓杆与弓毛之间。在演奏时，主要是运用拇指与食指的力量，控制弓杆的走向与平衡，中指只用其第二关节稍侧的背面处轻轻地抵住弓杆。小指在手掌内呈自然弯曲状，切不可僵硬用力伸直在外。

图 9

演奏内弦时的持弓要点：

中指与无名指的指肚同时用力向内勾弓毛，这样使弓杆与弓毛形成反向的压力（弓杆稍成弓状向外扩张），使腕部有轻微的紧张感。四个手指虽然分工不同但又要相互配合（如图9-A）。

图 9 -A

演奏外弦时的持弓要点：

演奏外弦时要注意控制弓杆的走向。中指的指尖关节左侧与拇指及食指协同控制弓杆，这样形成的特点是力度均匀，换弓换弦方便自然，运用自如。同时在持弓时首先要找到拇指、食指、中指及无名指的触弓点及正确的持弓姿势（如图9-B）。

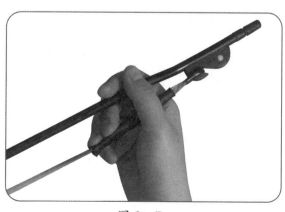

图 9 -B

（2）二胡运弓方法

所谓"三分指法，七分弓力"，"运弓"始终是二胡演练过程中最核心的技术环节，也是衡量二胡演奏水平功力的关键。

二胡正确的运弓是建立在右肩、臂、手腕及手指等各部分动作的自然、放松、协调、平衡的基础上的。运弓的力来自右肩部，再通过大臂传到小臂，由小臂传到手腕和手指，然后带动弓子在琴弦上运走。肩关节、肘关节、腕关节和各手指关节是大臂、小臂、手腕和手的连接点，是运弓中传导和调节运弓动作的枢纽，而肩关节则是整个动作的总枢纽。

运弓的基本要领是以肩关节为轴，大臂带动小臂，将力传至手腕，由手腕先行，带动弓子作水平运动。

拉内弦时（如图10-A），手腕略向上抬，使弓杆高于琴筒，与琴弦成一个斜角，使弓子的自然重力加在内弦上。内弦运弓时，中指和无名指勾弓毛的力度要均匀一致，防止忽大忽小。拉外弦时（如图10-B），手腕要自然下垂，使弓杆下落，贴在琴筒上，弓毛自然地压在外弦上。

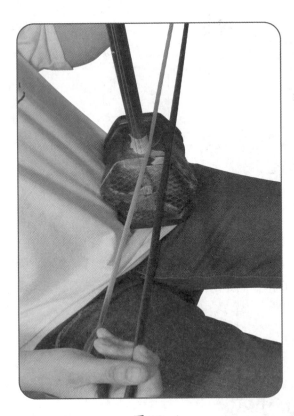

图 10-A

图 10-B

3. 持琴、按弦与把位介绍

（1）持琴方法

二胡放在左大腿根部靠近腹部的地方，琴筒的音窗部分与大腿的外侧基本平行，琴皮面稍向右前方偏斜。左手自然握住琴杆，左大臂与体侧约成45度角，虎口放在千斤下面约一厘米的地方，拇指自然微伸，其余四指呈斜弧形略向下将指尖虚放于琴弦上，掌心虚空呈半握拳状，左肘自然下垂（如图11-A、B）。

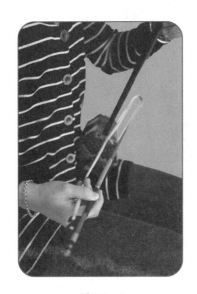

图 11-A

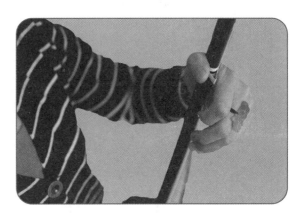

图 11-B

正确的持琴应做到左大臂、小臂、手腕、手和手指自然、放松，在演奏时能保证左手轻松自如地按弦、换把、上下运动，这样才有利于二胡的正确发音和左手演奏技术的提高和发展。

（2）按弦方法

手指在按弦时，各个关节要自然弯曲，其弯曲程度以食指最大，中指、无名指、小指逐个递减，到小指几乎要伸直按弦（如图12-A～图12-D）。左手的任何一个关节都不可以折指（即指关节内弯）。手指的弯曲要以自然、松弛为原则。四个手指中，唯有小指的按弦手型与其他三指略有不同，在小指按弦时，手掌要充分打开，食指、中指、无名指自然弯曲，小指伸直，以小指指肚外侧触弦。手指按弦要富有弹性，起落动作要以左手的掌关节运动为主，手掌的运动为辅。

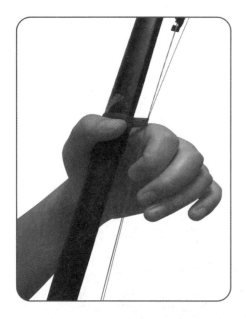

图 12-A　食指按弦

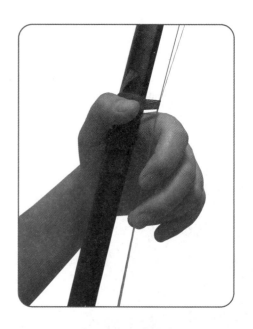

图 12-B　中指按弦

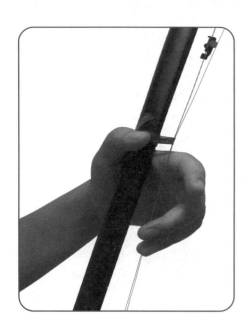

图 12-C　无名指按弦

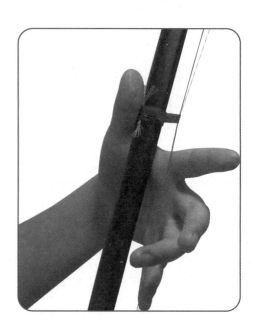

图 12-D　小指按弦

（3）二胡指法

在乐谱上，二胡的指法以食指、中指、无名指和小指为序，依次用"一、二、三、四"标明，所以食指也叫一指，中指也叫二指，无名指、小指依次叫三指、四指，不用手指按弦的音叫做空弦音，用"0"来表示（如图 13 所示）。

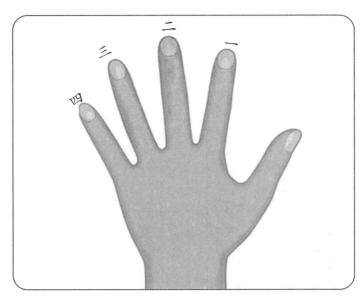

图 13

（4）把位介绍

以左手一指（食指）为代表的四个手指在弦上所停留的位置叫把位。二胡的传统把位可分为上把、中把、下把，也叫第一把位、第二把位、第三把位。随着现代二胡音乐的发展，也常常使用非传统把位，即每个音都可作为一个把位的一指。把位越往下推移，按音指距就变得越窄。

二胡通常以纯五度（所包含音的数目）的音程关系来定内外弦，即内弦定为"d¹"，外弦定为"a¹"。使用这种定调方法，弦的张力适度，蟒皮的振动及琴筒的共鸣都得以充分发挥作用，发音宏伟有力，对大部分的二胡曲目来讲，都能非常自如地演奏出来。因此在独奏、合奏、齐奏以及民间演奏中大多使用它。部分特殊的乐曲为了表现其独特的演奏效果，会需要将定弦音高降低大二度、纯五度或者更多的度数，例如我国著名民间音乐家华彦钧先生的三首二胡曲《二泉映月》《听松》《寒春风曲》的定弦音高需降低五度，内弦定"g"，外弦定"d¹"。

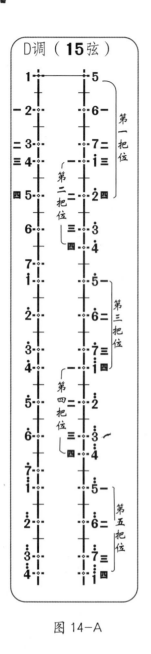

图 14-A

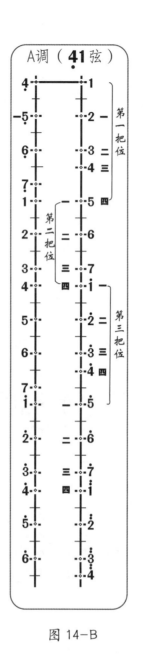

图 14-B

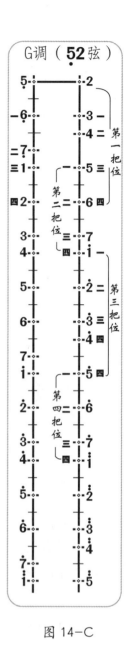

图 14-C

① 15 弦（D 调）

15 弦即内空弦为"1"，外空弦为"5"。在一般情况下，凡是最低音为"1"的乐曲都可采用 15 弦来拉奏。京剧音乐中的"反二黄"一般就用 15 弦来演奏。如果二胡采用"D、A 定音"，用 15 弦奏出乐曲的调高就是"1=D"。在民间音乐中，15 弦的按音手法称作"小工调"，把位如图 14-A。

② 4̣1 弦（A 调）

4̣1 弦即内空弦为"4̣"，外空弦为"1"。在一般情况下，凡是最低音为"4̣"的乐曲都可采用 4̣1 弦来拉奏。如果二胡采用"D、A 定音"，用 4̣1 弦奏出乐曲的调高就是"1=A"；在民间音乐中，4̣1 弦的按音手法称作"乙字调"，把位如图 14-B。

③ 5̣2 弦（G 调）

5̣2 弦即以内空弦音为"5̣"，外空弦音为"2"，凡是最低音为"5̣"的乐曲一般情况下都适合用 5̣2 弦来拉奏。京剧音乐中的"二黄"一般采用 5̣2 弦。如果二胡采用 D、A 定音，用 5̣2 弦奏出的乐曲的调高就是"1=G"，在民间音乐中，5̣2 弦的按音手法称作"正宫调"，把位如图 14-C。

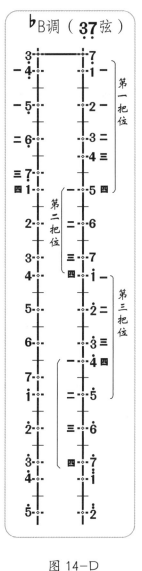

图 14-D

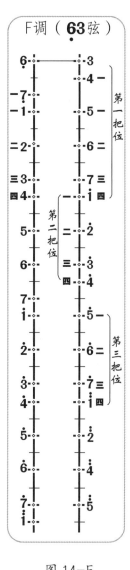

图 14-E

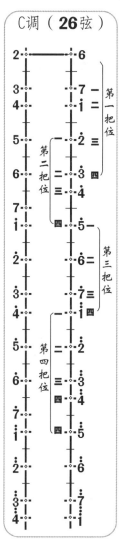

图 14-F

④ 3̣7 弦（♭B 调）

3̣7 弦即以内空弦音为"3̣"，外空弦音为"7̣"，凡是最低音为"3̣"的乐曲都适宜用 3̣7 弦来拉奏。如果二胡采用 D、A 定音，用 3̣7 弦奏出的乐曲的调高就是"1=♭B"，在民间音乐中，3̣7 弦的按音手法称作"上字调"，把位如图 14-D。

⑤ 6̣3 弦（F 调）

6̣3 弦即以内空弦音为"6̣"，外空弦音为"3"，凡是最低音为"6̣"的乐曲一般都适宜用 6̣3 弦来拉奏。京剧音乐中的"西皮"一般情况采用 6̣3 弦。如果二胡采用 D、A 定音，用 6̣3 弦奏出的乐曲的调高就是"1=F"；在民间音乐中，6̣3 弦的按音手法称作"六字调"，把位如图 14-E。

⑥ 26 弦（C 调）

26 弦即以内空弦音为"2"，外空弦音为"6"。凡是最低音为"2"的乐曲都适宜用 26 弦来拉奏。京剧音乐里的"反西皮"也适宜用 26 弦的拉奏手法来处理。如果二胡采用 D、A 定音，用 26 弦拉出的乐曲的调高就是"1=C"，在民间音乐中，26 弦的按音手法称作"尺字调"，把位如图 14-F。

三、二胡的演奏技巧

1. 右手演奏技巧

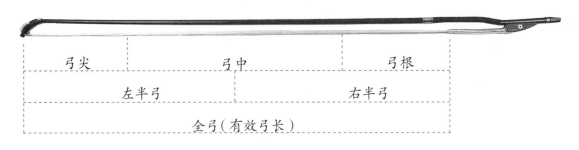

图 15　二胡弓段图

（1）长弓

运用超过二分之一的弓段进行演奏的弓法叫做长弓，它是二胡运弓的基础。

长弓的基本动作：拉弓时，右手腕要稍稍向外突起呈"外伸状态"，以腕部为先动点向右前方拉出。要注意，大臂不要过早地向外伸展，以致肘部过分抬高，造成"大臂架起"的不良倾向。大臂应在弓子运行至靠近中弓的部位时才逐渐地向外展开。在右臂伸直后，手还要带动弓子向右拉出几厘米，使腕部逐渐转换到"中间状态"。推弓时，要以大臂往回收作为先动点，带动小臂向左推进。此时，手腕应呈"内屈状态"。当大臂收完后，小臂继续向左推。小臂收完后手还要将弓子推进几厘米，使手腕再次转换成"中间状态"，以便开始下一个拉弓的动作。在演奏中，这些动作需要自然、连贯、协调地来完成。

（2）分弓

分弓通常是指在中等速度下每弓演奏一个四分音符或一个八分音符的一种弓法，一般用中弓部位来演奏。因为一音一弓的演奏带来了频繁的换弓，所以换弓的技法在分弓中占有重要的地位。分弓的组合是千变万化的，拉推弓的时值往往不同，运弓的长度也必然不同，但发音却要求一致，这就需要调整弓与弦的"压速比例"来做到这一点了。

（3）换弓

换弓是推弓、拉弓的过渡，它既要过渡得自然、流畅，又要在音色、力度等方面形成一定的对比。

拉弓奏至弓尖的换弓：中指、无名指要顺势自然弯曲，而后手腕转而微凹，右臂重心在瞬间内进行移动，以缓冲其连接动作。这样就使手腕与右臂、重心支撑点构成了节奏一致的击拍点，之后再通过手臂、手腕、手指的协调运动来完成推弓动作。

推弓奏至弓根时的换弓：换弓之际，手腕微凸，右臂重心点同时调解移动，中指、无名指自然伸展以调剂手腕动作。为了让两弓相换之间的发音和谐一致，在换弓之前的运弓力度要相应减轻。因为弓根是整个弓位中自然力度和自然重量较大而且较难掌握和运用的弓位。在奏至弓根部位做换弓动作时，不仅要控制、减轻右手运弓的力度，同时还要强调手腕和手指的调节作用，避免动作僵死和发音粗糙等现象。

注意：乐曲中要按标记换弓，它有一定的规律。该换弓的地方不换弓，将会使富于弹跳的曲调缺乏生机活力；不该换弓的地方滥用换弓，将会使圆润的旋律显得支离破碎。

（4）连弓

连弓是用一弓演奏两个或两个以上音符的弓法，用符号"⌒"表示。连弓的特点是一弓内所奏的音连贯而圆润，演奏时要特别注意弓段的合理分配，在一般情况下一弓内奏几个音，弓毛就要均匀地分成几份。慢连弓奏出的音柔美如歌，快连弓奏出的音连贯通畅。

（5）快弓

快弓是指以每分钟120拍以上的速度，用分弓演奏十六分音符的一种弓法。需要演奏者两手的密切配合，演奏时以中弓部位为主，运弓范围要小，力度速度配合要协调，同时右腕、右手手指均应适当放松，在小臂带领下统一协调运动，且必须做到音位准确、时值均匀、发音清晰、富有颗粒性。

（6）顿弓

顿弓的"顿"是停顿的意思，它是使音符之间有所停顿的一种弓法。它的实际发音只占音符的一半时值，另一半时值休止。顿弓是依靠手指敏捷的动作，使弓毛在弦上一紧一松地交替进行，同时配合弓子的拉推运动，以发出短促且富有弹性的声音来。

顿弓分为"分顿弓"和"连顿弓"。

①分顿弓就是一弓演奏一个顿音，用符号"▼"表示。一般都用中弓部位来演奏。

②连顿弓就是一弓演奏两个或两个以上的顿音，多则可奏二三十个顿音。用符号"▼⌒▼"表示。中速的连顿弓在演奏方法上与分顿弓大同小异，所不同的只是在完成一个顿音动作后，连顿弓要以相同的弓向来演奏第二个、第三个，乃至更多的顿音。

（7）颤弓

颤弓是利用弓子快速地反复推拉运动，从而发出类似琵琶轮指一样碎密的声音，其实际效果为三十二分音符的同音重复，用符号"///"表示。这种弓法演奏渐强、渐弱或自由延长等都较为方便。弱奏时多用于描写辽阔、宁静、遥远的意境，强奏时多用于表现激动的情绪和渲染热烈的气氛。

（8）抛弓

抛弓是利用弓毛击弦时的自然弹性和惯性进行演奏的一种色彩性弓法，用符号"九"表示。常用来表现马儿奔跑或活泼欢快的场景。抛弓一般以前八后十六分音符出现，演奏时需在奏第一个音之后顺势将弓子端起，等弓子朝反方向运行时再适当用力将其抛下，此时以琴筒为支点撞在琴弦上奏出两个或三个有弹性的短音符。抛弓适宜在快板乐段中演奏，根据节奏的律动一般以每抛一下奏两个音为宜，有时为了特殊需要也可每抛一下奏出三个音来。

（9）跳弓

跳弓是利用弓子的弹跳力，奏出短促而富有弹性的跳音的一种弓法技巧，擅长表现轻松、欢快的情绪。

跳弓分为控制跳弓与自然跳弓。

①控制跳弓是用右手紧握弓杆，将弓子抬离琴筒用力抛下撞击琴弦而发音，控制跳弓可控制音符的组成，除弓根外，可在任何弓段起跳，可在同一弓段演奏任何速度的跳弓，并能控制渐快或渐慢。

②自然跳弓是靠弓子本身所具有的固有频率振动撞击琴弦而发音。因此演奏的速度必须和某弓段的固有振动频率同步，否则弓子就不会发生振动，也就不可能演奏出自然跳弓。自然跳弓擅长演奏连续十六分音符的快速度乐句（因为它是靠惯性运动的弓法）。

2. 左手演奏技巧

（1）换把

换把是使左手虎口沿着琴杆在二胡的各个不同把位上上下移动变换把位的一种演奏方法。

换把分为同指换把、异指换把和空弦换把。

①同指换把是在换把时用同一个手指在弦上滑行来完成的换把。

②异指换把是换把前后用不同的手指按弦的换把方法。

③借助空弦的换把是换把前后两个音之间间隔有一空弦音的换把方法。

（2）揉弦

揉弦是指手指在弦上某一音位上的扇面形滚动，它会发出一种类似波浪形的声音，演奏时恰当运用揉弦能使乐曲表现得更生动、优美，更富感染力。

揉弦分为滚揉、压揉、滑揉。

①滚揉是通过指尖在琴弦上均匀地屈伸滚动而改变琴弦振动面长短的一种揉弦方法，这种揉弦效果流畅如歌，演奏时指间关节要均匀地在琴弦上上下滚动，围绕旋律音发出高低均匀的声波。

②压揉是指在指尖按弦时，通过手的握力有规律地使琴弦一紧一松地改变张力的揉弦方法，这种揉弦既能表现如泣如诉的音乐情绪，又适合演奏富有乡土气的旋律。

③滑揉是通过指尖在琴弦上有规律地快速上下滑动产生声波的一种揉弦方法，这种方法来自民间，多表现富有乡土气的色彩性旋律。演奏时，左手各环节均呈控制状态，通过左前臂的上下运动带动手指在琴弦上频繁滑动造成旋律音的吟唱效果。

（3）颤音

颤音是指在运弓的同时把一指按在琴弦上，相邻的另一指在弦上富有弹性地一起一落，得出一种连续交替出现的特殊音响效果，用符号"*tr*"表示。演奏颤音时手指要松弛，每个手指要有独立性。颤音的音响如珠落玉盘、小溪流水，流畅而亮丽，对旋律音起着很强的装饰作用。颤音在乐曲中的作用是多种多样的，有时它能表现轻快活泼的情绪（如《北京有个金太阳》），有时它又能表现凄凉悲苦的情感（如《江河水》），有时它也可以渲染水波的荡漾（如《三门峡畅想曲》），有时它也能表现愉悦温馨的情绪（如《闲居吟》）。

（4）滑音

滑音是手指在弦上有意识地滑动所发出的声音。滑动的方法不同，产生的滑音效果也就不同。在实际运用中，滑音的变化非常丰富，它往往根据乐曲的感情需要和风格特点来灵活掌握。滑音的运用还能反映出各地的音乐特点。例如河南坠子、广东音乐、云南花灯、江南丝竹等乐种使用的滑音就是本乐种的鲜明特征之一。

滑音分为上滑音，下滑音、回滑音和垫指滑音。

①上滑音是由低音滑向高音，用符号"⌐"表示。

②下滑音是由高音滑向低音，用符号"⌐"表示。

③回滑音是在本音上方或下方的三度音程内回转，用符号"∨或⌒"表示。

④垫指滑音是两个以上手指依次由高音滑向低音，用符号"⌒"表示。

（5）泛音

二胡泛音指的是二胡弦经过马尾的摩擦产生有规则的振动所发出来的音。

泛音分为自然泛音和人工泛音。

①自然泛音是借全弦的振动出音，用符号"○"表示。

②人工泛音则随按指音的弦长振动出音，用符号"◇"表示。

（6）倚音

倚音属于装饰音。 它分为前倚音和后倚音。

①写在音符左上方的小音符称为前倚音，占本音音头的时值；

②写在音符右上方的小音符称为后倚音，占本音音尾的时值。

有两个小音符的叫做双倚音，有三个小音符的叫做三倚音，有三个以上小音符的叫做多倚音。演奏倚音一般要求演奏得轻巧而富有弹性。

四、常用演奏符号说明

1. 弓法符号

⊓ 或 → 拉弓，亦称出弓，琴弓自左向右运行。

∨ 或 ← 推弓，亦称入弓，琴弓自右向左运行。

⌒ 连弓，连线内的音符用一弓奏完。音符上方无此符号时用分弓演奏，即每个音符一弓。

▼ 顿弓或跳弓。

⌒▼ 连顿弓，用一弓奏完连线内的所有顿音。

/// 颤弓，亦称抖弓，演奏时弓尖急速往返。

// 双弓，遇此符号时每个音符奏两弓。

— 保持弓，遇此符号时运弓饱满而有力。

九 抛弓，演奏时将弓提起向下抛击，奏出两个或三个有弹性的短音。

2. 指法符号

一 或 |　　用食指按音。

二 或 ‖　　用中指按音。

三 或 ⫴　　用无名指按音。

四 或 X　　用小指按音。

　tr　　　颤音，遇此符号时在所奏音符（本音符保留）上方大小二度或大小三度急速反复打音。

○ 或 ◇　　自然泛音和人工泛音。

＋ 或 勹　　手指拨弦或弹弦。

～ 或 �　小上颤音，如 $\overset{\sim}{5}$ 等于 $\overset{56}{}5$。

↗ 或 ↗　　上滑音，即由低音滑向高音。

↘ 或 ↘　　下滑音，即由高音滑向低音。

⌒　　　　垫指滑音，如 $\overset{\frown}{5\,3}$ 演奏时二指保留，由四指和三指交递完成滑音动作。

∨　　　　下回转滑音，即用同一手指滑至小三度以内的低音后再滑回本音。

⌒　　　　上回转滑音，即用同一手指滑至小三度以内的高音后再滑回本音。

3. 其他符号

0 或 ⌐　　空弦音。

内　　　用内弦演奏。

外　　　用外弦演奏。

＞　　　　重音记号。

f　　　　强奏记号。

p　　　　弱奏记号。

mf　　　中强记号。

mp　　　中弱记号。

sf　　　特强记号。

sfp　　　突强后马上弱奏。

⌐°°⌐　　无限反复。

D.C.　　　从头反复。

⊕　　　　跳奏记号。

⌒　　　　延长音记号。

‖: :‖　　　反复记号。

，　　　　间歇记号。

第二节 认识简谱

一、音符

用七个阿拉伯数字 1、2、3、4、5、6、7 作为音符的谱子，称为简谱。

在记谱法中，用以表示音的高低、长短变化的音乐符号称为音符。简谱中的音符用七个阿拉伯数字表示，即 1、2、3、4、5、6、7，这七个音符是简谱中的基本音符，也叫基本音。

像每个人有自己的名字一样，这七个基本音符也有自己的名字，即"音名"，分别读作 C、D、E、F、G、A、B。为了方便人们唱谱，这几个音有对应的"唱名"，分别唱作 do、re、mi、fa、sol、la、si。

音名唱名对照图

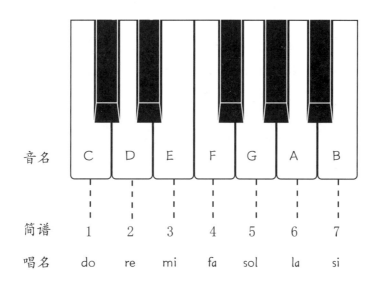

1. 音的高低

音符的高低是用小黑点标记的，高音点在音符上面，表示基本音符升高一个八度，低音点在音符下面，表示基本音符降低一个八度。再高或再低就在原点上或下再加点，表示升高或降低两个八度，变成倍高低音。

| 倍低音 | 低音 | 中音 | 高音 | 倍高音 |

2. 变音记号

将基本音符升高、降低或还原基本音级的专用符号称为变音记号。这种记号共五种，记在音符左边。

五种变音记号如下：

① "♯" 升号：将它后面的音升高半音；

② "♭" 降号：将它后面的音降低半音；

③ "×" 重升号：将它后面的音升高两个半音，即一个全音；

④ "♭♭" 重降号：将它后面的音降低两个半音，即一个全音；

⑤ "♮" 还原号：用来表示在它后面的那个音不管前面是升高还是降低都要恢复原来的音高。

这些记号又称为临时记号，它们只在一小节内作用于同一音符。

例如：

1= G

$$\frac{4}{4} \quad 3 \quad - \quad 4 \quad {}^\sharp 4 \quad | \quad 5 \quad {}^\sharp 5 \quad 6 \quad {}^\times 6 \quad | \quad \dot{1} \quad {}^\flat 7 \quad 6 \quad {}^\flat 6 \quad | \quad \underline{5 \, {}^\sharp 4} \quad \underline{5 \, 4} \quad \underline{5 \, 3} \quad \| $$

3. 时值

音符的时间长度称为时值。按照音符时值划分，可以分为全音符、二分音符、四分音符、八分音符、十六分音符、三十二分音符和附点音符等。音符的时间长短用短横线表示，基本音符称为四分音符。除此之外还有三种形式：

（1）增时线

在基本音符右侧加记一条短横线，表示在基本音符的基础上增加一拍的时值。这类加记在音符右侧、使音符时值增长的短横线，称为增时线。增时线越多，音符的时值越长。

（2）减时线

在基本音符下方加记一条短横线，表示将基本音符的时值缩短一半。这类加记在音符下方、使音符时值缩短的短横线，称为减时线。减时线越多，音符的时值越短。如下所示：

（以基本音符 5 为例）

音符名称	谱例	写法	时值
全音符	**5 - - -**	在四分音符后面加 3 条增时线	4 拍
二分音符	**5 -**	在四分音符后面加 1 条增时线	2 拍
四分音符	**5**	参考音符，以四分音符为一拍	1 拍
八分音符	**$\underline{5}$**	在四分音符下方加 1 条减时线	$\frac{1}{2}$ 拍
十六分音符	**$\underline{\underline{5}}$**	在四分音符下方加 2 条减时线	$\frac{1}{4}$ 拍
三十二分音符	**$\underline{\underline{\underline{5}}}$**	在四分音符下方加 3 条减时线	$\frac{1}{8}$ 拍

（3）附点

在音符的右侧加记一小圆点，表示增长前面音符一半的时值。这类加记在音符右侧、使音符时值增长的圆点，称为附点。加了附点的音符就成为附点音符。如下所示：

（以基本音符 5 为例）

音符名称	简谱	时值计算方法	时值
附点四分音符	**5·**	**5**（1拍）+ $\underline{5}$（$\frac{1}{2}$拍）	$1\frac{1}{2}$拍
附点八分音符	$\underline{5·}$	$\underline{5}$（$\frac{1}{2}$拍）+ $\underline{\underline{5}}$（$\frac{1}{4}$拍）	$\frac{3}{4}$拍
附点十六分音符	$\underline{\underline{5·}}$	$\underline{\underline{5}}$（$\frac{1}{4}$拍）+ $\underline{\underline{\underline{5}}}$（$\frac{1}{8}$拍）	$\frac{3}{8}$拍

4. 休止符

休止符指表示音乐停顿的符号。简谱的休止符用 0 表示。

休止符停顿时间的长短与音符的时值基本相同，只是不用增时线，而是用更多的 0 代替，每增加一个 0，表示增加一个相当于四分休止符的停顿时间，0 越多，停顿的时间越长。在休止符下方加记不同数目的减时线，停顿的时间按比例缩短。在休止符右侧加记附点，称为附点休止符，停顿时间与附点音符时值相同。如下所示：

名　称	写　法	相等时值的音符 （以基本音符 5 为例）	停顿时值 （以四分休止符为一拍）
全休止符	**0　0　0　0**	**5 - - -**	4 拍
二分休止符	**0　0**	**5 -**	2 拍
四分休止符	**0**	**5**	1 拍
八分休止符	$\underline{0}$	$\underline{5}$	$\frac{1}{2}$拍
十六分休止符	$\underline{\underline{0}}$	$\underline{\underline{5}}$	$\frac{1}{4}$拍
三十二分休止符	$\underline{\underline{\underline{0}}}$	$\underline{\underline{\underline{5}}}$	$\frac{1}{8}$拍
附点二分休止符	**0　0　0**	**5 - -**	3 拍
附点四分休止符	**0·**	**5·**	$1\frac{1}{2}$拍
附点八分休止符	$\underline{0·}$	$\underline{5·}$	$\frac{3}{4}$拍
附点十六分休止符	$\underline{\underline{0·}}$	$\underline{\underline{5·}}$	$\frac{3}{8}$拍

二、节奏

节奏是指音的长短关系的组合。在简谱中用"X"表示，读作"Da"，相当于一个四分音符的长短。掌握节奏是学会读简谱的关键，练习节奏可以用手一下一上划对勾的方式来打拍子，同时口念"Da"。

具有典型意义的节奏叫做节奏型。简谱中常用的节奏型有 8 种。

·四分节奏

四分节奏一般在速度较快的舞曲、雄壮歌曲、民谣或抒情的 $\frac{3}{4}$ 拍歌曲中出现较多。

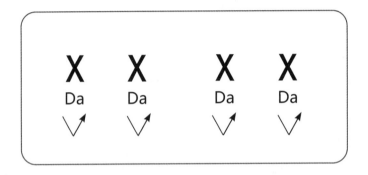

·八分节奏

八分节奏是一种平稳的节奏，将一拍分为两份，感觉舒缓、平和。

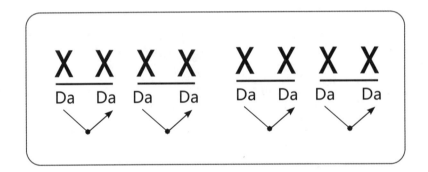

·十六分节奏

十六分节奏是一种平稳的节奏，将一拍分为四份，或舒缓，或急促。

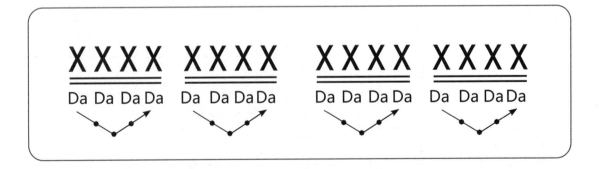

·三连音节奏

三连音节奏是一种典型的节奏变化，乐曲进行时，突然的三连音将给人节奏"错位"、不稳定的感觉。

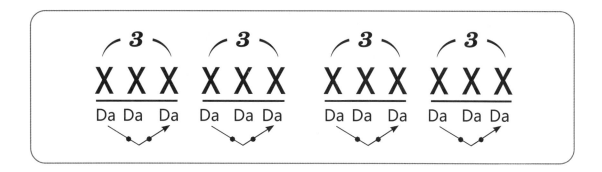

·**附点节奏**

附点节奏同样属于中性节奏型，一般与其他节奏结合使用。

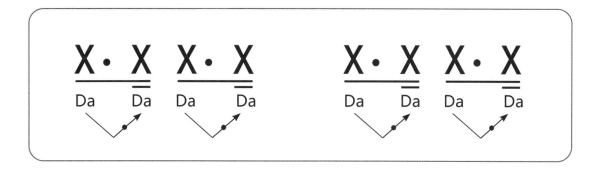

·**切分节奏**

切分节奏打破了平稳的节奏律动，使重音后移，给人一种不稳定感。

·前八后十六节奏

前八后十六节奏属于激进型节奏型，有明快的律动感。

·前十六后八节奏

前十六后八节奏与前八后十六节奏具有相同的属性，多用于表现较为激烈的乐风。

三、节拍

节拍是指乐曲中强弱音有规律地重复出现。用来构成节拍的每一个时间片段叫做一个单位拍，或称为一个"拍子"、一拍。有重音的单位拍叫做强拍，非重音的单位拍叫做弱拍。

节拍用"●◑○"表示。"●"代表强拍，"◑"代表次强拍，"○"代表弱拍。

在音乐中，由于单位拍的数目与强弱规律不同，拍子可以被分为不同的种类，比如单拍子、复拍子、混合拍子、变换拍子、交错拍子、三拍子、一拍子等。下面我们将单拍子和复拍子的拍子类型分别讲解。

1. 单拍子

只有一个强拍的拍子叫做单拍子。从强弱规律来看，单拍子只有强拍和弱拍，没有次强拍，主要包括二拍子和三拍子两种。

（1）二拍子

二拍子基本的强弱规律是强、弱，也就是说：第一拍强，第二拍弱。

通常来说，使用最多的二拍子是四二拍，其次为二二拍和八二拍。

（2）三拍子

三拍子基本的强弱规律是强、弱、弱，也就是说：第一拍强，第二拍弱，第三拍弱。

通常来说，使用得最多的三拍子是四三拍、八三拍，其次为二三拍。

类型	强弱标记					
二拍子	● 强	○ 弱	\|	● 强	○ 弱	\|
三拍子	● 强	○ 弱	○ 弱	\| ● 强	○ 弱	○ 弱 \|

2. 复拍子

复拍子是由完全相同的单拍子组合起来所构成的拍子。常见的复拍子有四拍子、六拍子、九拍子、十二拍子等。

（1）四拍子

四拍子是两个二拍子相加而形成的复拍子，常用的四拍子是四四拍。四四拍基本的强弱规律是强、弱、次强、弱。也就是说：第一拍强，第二拍弱，第三拍次强，第四拍弱，每二拍出现一个强拍（或次强拍）。

用"●（强） ○（弱） ◐（次强） ○（弱）\| ●（强） ○（弱） ◐（次强） ○（弱）\|"来标记。

（2）六拍子

六拍子是由两个三拍子相加所形成的复拍子，其中常用的是八六拍。

八六拍基本的强弱规律是强、弱、弱、次强、弱、弱。也就是说：第一、第四拍强，第二、第三、第五、第六拍弱，每三拍出现一个强拍（或次强拍）。

用"●（强） ○（弱） ○（弱） ◐（次强） ○（弱） ○（弱）\| ●（强） ○（弱） ○（弱）◐（次强） ○（弱） ○（弱）\|"来标记。

（3）九拍子

九拍子是由三个三拍子相加所形成的复拍子，常用的九拍子是八九拍，其他的九拍子比较少见。其基本的强弱规律是强、弱、弱、次强、弱、弱、次强、弱、弱。也就是说：第一、第四、第七拍为强拍，其余的为弱拍，每三拍出现一个强拍（或次强拍）。

（4）十二拍子

十二拍子使用得并不太多，它是由四个三拍子相加所形成的复拍子，常用的十二拍是八十二拍。其基本的强弱规律是强、弱、弱、次强、弱、弱、次强、弱、弱、次强、弱、弱。也就是说：第一、第四、第七、第十拍为强拍，其余的为弱拍，每三拍出现一个强拍（或次强拍）。

类型	强弱标记
四拍子	● ○ ◐ ○ | ● ○ ◐ ○ | 强 弱 次强 弱 | 强 弱 次强 弱 |
六拍子	● ○ ○ ◐ ○ ○ | ● ○ ○ ◐ ○ ○ | 强 弱 弱 次强 弱 弱 | 强 弱 弱 次强 弱 弱 |
九拍子	● ○ ○ ◐ ○ ○ ◐ ○ ○ | 强 弱 弱 次强 弱 弱 次强 弱 弱 |
十二拍子	● ○ ○ ◐ ○ ○ ◐ ○ ○ ◐ ○ ○ | 强 弱 弱 次强 弱 弱 次强 弱 弱 次强 弱 弱 |

3. 拍号

（1）拍号的记法和意义

拍号是以分数形式标记的，分数线上方的数字（分子）表示每小节的拍数，分数线下方的数字（分母）表示单位拍音符的时值。如 $\frac{2}{4}$ 拍中的"2"表示每小节两拍，"4"表示以四分音符为一拍，$\frac{2}{4}$ 即表示以四分音符为一拍，每小节有两拍。

拍号	意义	基本强弱规律	小节举例
$\frac{4}{4}$	以四分音符为单位，每小节共有四拍。	强／弱／次强／弱	| 1 5 3 2 |
$\frac{2}{4}$	以四分音符为单位，每小节共有二拍。	强／弱	| 1 2 |
$\frac{3}{4}$	以四分音符为单位，每小节共有三拍。	强／弱／弱	| 1 5 3 |
$\frac{3}{8}$	以八分音符为单位，每小节共有三拍。	强／弱／弱	| 1 5 3 |
$\frac{6}{8}$	以八分音符为单位，每小节共有六拍。	强／弱／弱／次强／弱／弱	| 5 5 5 5 3 4 |

（2）拍号在简谱中位置

在简谱中，拍号一般记写在简谱中调号后面或者第一行简谱前面。如以下谱例：

①写在调号后面

②写在第一行简谱前面

4. 调与调号

（1）调

在我们每个人的音乐生活中，经常会碰到这样的情况，同样一首歌有时候唱得非常顺利，高音低音都十分自如，可有时候就不知道为什么，不是高音唱不上去，就是低音唱不出来，这就是"调"在从中作祟。调是指起到核心作用的主音及基本音级所构成的音高位置。在音乐作品中，为了更好地表达作品的内容与情感并适合演唱、演奏的音域和表现，常使用各种不同的调，例如我们日常所说的某首曲子或者歌是A调，就是指这首歌的音高是以基本调（C调）里的A（la）音的音高为主音（do）来发展的，由C、D、E、F、G、A、B 七个基本音构成的调叫做基本调也叫C 调。

（2）调号

调号是用以确定乐曲高度的定音记号。在简谱中，调号是用以确定1（do）音的音高位置的符号，其形式为1=X。

不同的调用不同的调号标记。如当一首简谱歌曲为D调时，其调号就为 1= D。一首简谱歌曲为E调时，其调号就为 1=E。以此类推。

调号一般写在简谱左上角，如上面两个谱例。

第二章 二胡入门基础训练

～ 第一节 空弦、运弓训练 ～

一、二胡调音方法

演奏二胡前首先要定音，即把空弦音调到一定音的高度。一般是根据定音器或者钢琴，将外弦调到国际标准的 A 音，内弦调到国际标准的 D 音，个别乐曲也会定成其他音演奏。调音时，左手食指、中指、无名指、小指握住外弦琴轴左侧，拇指指关节呈 90 度，指肚与外弦琴轴下的琴杆右侧相靠，即可向上、向下旋转和向左放松、向右紧固琴轴。

1. 外弦音调音方法

调外弦音，分两种情况：

①琴弦空弦音低于标准音 A（如图 16-A、B）。

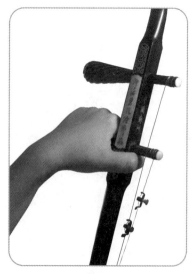

图 16-A

左手放于下方琴轴上，手腕背伸。

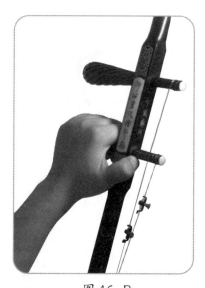

图 16-B

利用手的握力，向右下方做旋转动作直至将音校成和标准音 A 高度一致的同时，拇指用力旋紧琴轴。

②琴弦空弦音高于标准音 A（如图 16-C、D）。

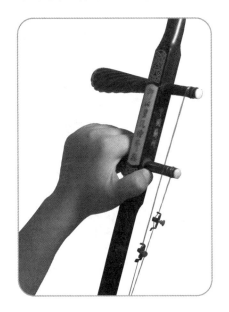

图 16-C

左手放于下方琴轴上，手腕屈曲。

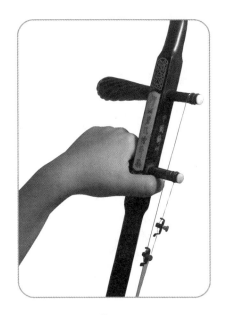

图 16-D

利用手的握力，向右上方做旋转动作，直至将音校成和标准音 A 高度一致的同时，拇指用力旋紧琴轴。

2. 内弦音调音方法

调内弦音，同样分两种情况：

①琴弦空弦音低于标准音 D（如图 17-A、B）。

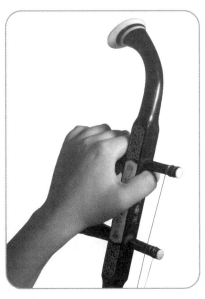

图 17-A

左手放于上方琴轴上，手腕屈曲。

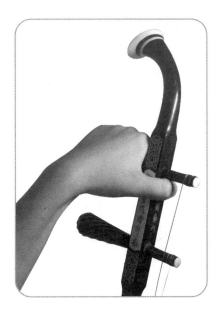

图 17-B

利用手的握力，向右上方做旋转动作，直至将音校成和标准音 D 高度一致的同时，拇指用力旋紧琴轴。

②琴弦空弦音高于标准音 D（如图 17-C、D）。

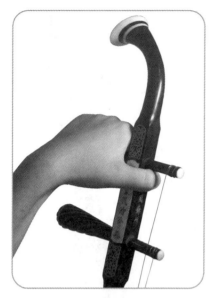

图 17-C

左手放于上方琴轴上，手腕背伸。

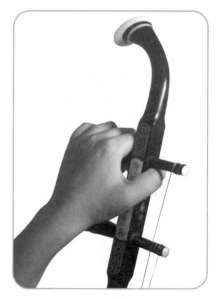

图 17-D

利用手的握力，向右下方做旋转动作，直至将音校成和标准音 D 高度一致的同时，拇指用力旋紧琴轴。

定音完成之后，就要根据乐曲的调子来定弦。二胡的常用定弦是 D 调（1 5 弦）、G 调（5̣ 2 弦）、F 调（6̣ 3 弦）、♭B 调（3̣ 7̣ 弦）和 C 调（2 6 弦）。

二、运弓方法

空弦运弓练习通常要求做到五字要诀，即平、直、匀、全、连。

①平：运弓时弓子要呈水平状；

②直：运弓时弓毛要靠近琴杆走直线；

③匀：出弓与进弓声音要均匀；

④全：运弓时要尽量不留寸弓拉全弓；

⑤连：在弓尖和弓尾处换弓时要力求避免有痕迹，使声音能连绵不断无尽头。

1. 拉弓要领及示范图

拉弓时要注意"拉弓开、手腕领"。拉弓时，手掌顺势展开，右手腕稍向右斜前方领弓。右手腕要稍稍向外突起呈"外伸状态"，以腕部为先动点向右拉出。要注意大臂不要过早地向外伸展，以致肘部过分抬高，造成"大臂架起"的不良倾向。另外，在拉弓时，右臂不可向右后方运动，要使弓子拉成一个圆弧状（如图 18-A ～图 18-D）。

拉弓动作分解图：

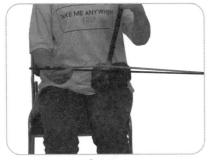

图 18-A

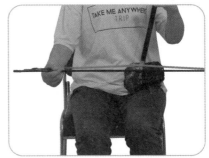

图 18-B

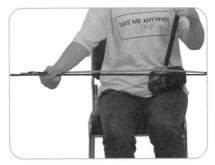

图 18-C

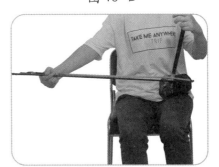

图 18-D

2. 推弓要领及示范图

推弓时要注意"推弓合、大臂领"。推弓时，右手掌合拢，大臂引领，右手腕内屈向左推弓。要以大臂往回收作为先动点，带动小臂向左推进。此时，手腕应呈"内屈状态"。当大臂收完后，小臂继续向左推；小臂收完后手还要将弓子推进几分，使手腕再次转换成中间状态，以便进行下一个拉弓动作（如图 19-A ～图 19-D）。

推弓动作分解图：

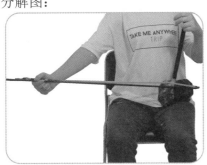

图 19-A

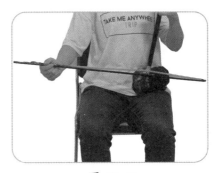

图 19-B

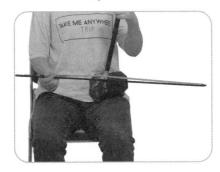

图 19-C

图 19-D

三、空弦运弓练习曲

练习曲 1

1= D （1 5弦）

$\frac{2}{4}$ 5 — | 5 — | 5 — | 5 — ‖

$\frac{2}{4}$ 1 — | 1 — | 1 — | 1 — ‖

$\frac{2}{4}$ 5 — | 1 — | 1 — | 5 — ‖

练习曲 2

1= D （1 5弦）

$\frac{2}{4}$ 5 — | 1 — | 5 — | 1 — | 5 — | 5 5 | 1 — | 1 —

1 — | 5 — | 1 — | 5 — | 1 — | 1 1 | 5 — | 5 —

5 — | 5 5 | 5 — | 1 — | 1 — | 1 1 | 1 — | 5 —

1 1 | 5 1 | 5 5 | 5 1 | 1 — | 5 5 | 1 — 1 — ‖

练习曲 3

1= D（1 5 弦）

$\frac{2}{4}$ 1⌐ 1 | 5 1 | 1 1 | 5 1 | 5 5 | 1 5 | 1 — | 1 — |

5⌐ 5 | 1 5 | 5 5 | 1 5 | 1 1 | 5 1 | 5 — | 5 — |

1⌐ 5 | 1 5 | 5 1 | 5 — | 5 5 | 1 1 | 5 — | 5 — |

5ⱽ 1 | 5 1 | 1 5 | 1 5 | 1 — | 1 1 | 5 5 | 1 — ‖

第二节　D调上把位音位音阶训练

一、D调音位图

D调（１５弦）是二胡的入门调式，音位图如图20。（１５弦）即内弦空弦为"1"，外弦空弦为"5"。

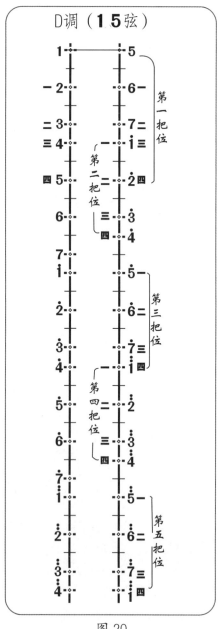

图20

二、D调一、二指按弦

按弦练习是学好二胡的基础，请大家多练多找感觉，直到熟练掌握这一技能。

1.D调一、二指按弦方法及示范图

（1）一指、二指按弦要求：

①按弦一定要自然、放松、注意指距，虽有一定的紧张度但不能僵硬。

②手指应该用指尖按弦，要注意用指尖肉多的部位，决不能把整个指肚压下去。

③按弦时指关节须自然弯曲，不能内弯折指。

（2）一指、二指按弦方法（图21-A、B）

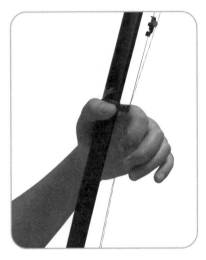 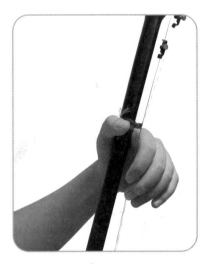

图 21-A 图 21-B

一指用指尖肉多处按弦，指关节自然弯曲，按在准确的音位上，掌心虚空呈半握拳状。

二指用指尖肉多处按弦，指关节自然弯曲，按在准确音位上（一指与二指指距适中），掌心虚空呈半握拳状。

2. D调一、二指按弦练习曲

练习曲1

1= D（1 5弦）

$\frac{2}{4}$ 1 — | 2 — | 1 — | 2 — | 5 — | 6 — | 5 — | 6 — |

1 — | 2 — | 1 — | 2 — | 5 — | 6 — | 5 — | 6 — |

5 — | 2 — | 5 — | 1 — | 6 — | 5 — | 2 — | 5 — |

6 — | 1 — | 2 — | 5 — | 6 — | 5 — | 2 — | 1 — ‖

练习曲2

1= D（1 5弦）

$\frac{2}{4}$ 1 2 | 3 — | 1 2 3 — | 1 3 2 3 | 1 2 3 — |

3 2 | 1 — | 3 2 1 — | 3 2 1 3 | 2 3 1 — |

5 6 | 7 — | 5 6 7 — | 5 7 6 7 | 5 6 7 — |

7 6 | 5 — | 7 6 5 — | 7 6 5 7 | 6 7 5 — ‖

练习曲 3

1= D（1 5 弦）

$$\begin{array}{l}
\frac{2}{4}\ \underset{内}{\overset{\sqcap}{1}}\ \ 2\ |\ 3\ \ 2\ |\ \underline{1\ 2}\ \underline{3\ 2}\ |\ 1\ -\ |\ 5\ \ 6\ |\ 7\ \ 6\ |\ \underline{5\ 6}\ \underline{7\ 6}\ |\ 5\ -\ | \\[4pt]
1\ \ 1\ |\ 2\ \ 2\ |\ 3\ \ 3\ |\ 5\ \ 5\ |\ 6\ \ 6\ |\ 7\ \ 7\ |\ 5\ \ 5\ |\ 3\ \ 3\ | \\[4pt]
2\ \ 3\ |\ 2\ \ 1\ |\ 3\ \ 2\ |\ 5\ \ 3\ |\ 5\ \ 6\ |\ 7\ \ 5\ |\ 3\ \ 2\ |\ 1\ -\ :\Vert
\end{array}$$

3. 学拉小乐曲

1. 春天来了

马 成 曲

1= D（1 5 弦）

$$\frac{2}{4}\ \underline{3\ 3}\ 2\ |\ \underline{3\ 3}\ 2\ |\ \underline{3\ 5}\ \underline{5\ 1}\ |\ 2\ -\ |\ \underline{3\ 3}\ 2\ |\ \underline{3\ 3}\ 2\ |\ \underline{3\ 5}\ \underline{5\ 1}\ |\ 2\ 3\ |\ 1\ -\ \Vert$$

2. 丢手绢

关鹤岩 曲

1= D（1 5 弦）

$$\begin{array}{l}
\frac{2}{4}\ 5\cdot\ \underline{3}\ |\ 5\cdot\ \underline{3}\ |\ \underline{5\ 3}\ \underline{2\ 3}\ |\ 5\ -\ |\ \underline{5\ 5}\ 3\ |\ 6\ 5\ |\ \underline{3\ 5}\ \underline{3\ 2}\ |\ 1\ 2\ | \\[4pt]
3\ 5\ |\ \underline{3\ 2}\ \underline{1\ 2}\ |\ 3\ -\ |\ \underline{6\ 5}\ \underline{6\ 5}\ |\ \underline{2\ 3}\ 5\ |\ \underline{6\ 5}\ \underline{6\ 5}\ |\ 2\ 3\ |\ 1\ -\ \Vert
\end{array}$$

三、D调三、四指按弦

1.D 调三、四指按弦方法及示范图

（1）三指、四指按弦要求

①按弦一定要自然、放松、注意指距。

②手指应该用指尖按弦。

③按弦时指关节须自然弯曲，不能内弯折指。三指和四指按弦的弯曲程度小于一指与二指，尤其是小指比较短，弯曲度甚至可能呈平直状，但只要不僵硬就算正常。

④当四个手指交替在琴弦上按音时，除了注意手指动作重心要及时转移外，还要注意放松肩、肘、腕等各主要关节并使手指的按音动作与力度协调统一。

（2）三指、四指按弦方法（如图22-A、B）

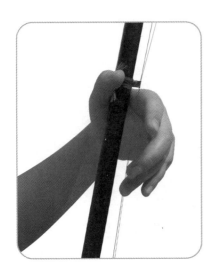

图 22-A

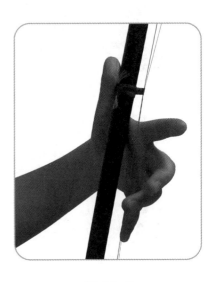

图 22-B

三指用指尖肉多处按弦，指关节自然弯曲，弯曲程度小于一指与二指，按在准确音位上（三指靠近二指按弦音位，距离较近），掌心虚空呈半握拳状。

四指用指尖肉多处按弦，弯曲程度最小，甚至可能呈平直状，按在准确音位上（四指与三指指距适中），掌心虚空呈半握拳状。

2.D调三、四指按弦练习曲

1=D（15弦）

中速　稍慢

3. 学拉小乐曲

小星星

1=D（15弦）

[奥]莫扎特 曲

第三节 连弓训练

一、连弓练习要点

练习连弓的时候要注意以下要点：

①要合理地分配弓段。演奏几个音的连弓，就要将有效弓段平均分成几份来使用，只许略有"盈余"，不许稍有"超支"，以避免弓子不够用。如果是时值不同音符的连弓，就要以最小的时值为单位来分配。

②一弓内音符多、用弓较长的连弓在运弓上与长弓一样，也受着弓子杠杆作用的制约，因此在演奏这种连弓时也要考虑到这个因素，如在弓根部位起弓，弓子的压力和速度就要稍减，前半弓分配给每个音的有效弓段就要尽量地节省，以留有更多的弓子来满足拉到弓尖部位时加速、加压的需要。如在弓尖部位起弓，则压力和速度就要适当增加，以求得音质的平衡。

③运弓要柔软、均匀，右手动作应具有一定的独立性，不能受左手换指动作的牵制，尤其是不能用弓子在分配单位上打拍子，个别曲子特殊处理。

④连弓奏法在换弓时，要尽量地减少痕迹，发音圆润、连贯，这样才能发挥出连弓应有的效果。

二、连弓练习曲

练习曲 1

1= D（1 5 弦）

练习曲2

l= D（1 5弦）

三、学拉小乐曲

1. 找朋友

林 绿 曲

l= D（1 5弦）

2. 火车开啦

匈牙利儿歌

l= D（1 5弦）

第四节 换弦训练

一、换弦分类及动作要领

换弦分慢速（包括中速）换弦和快速换弦，在快速换弦中又分为正向换弦和反向换弦，它们在动作上有着一定的差别。

1. 慢速换弦和快速换弦

①在慢速换弦时，要尽量以右手中指和无名指的动作为主，而以手臂的动作为辅。在换弦过程中，通常要求弓毛往弦上"靠"，而不是往弦上"撞"。此外，还要注意保持弓子运行速度的均匀，不可因换弦而突然改变弓速。

②快速换弦因为速度快，如果以中指和无名指的主动运动来换弦，手指就会因负担过重而不能持久，也不易均匀。因此快速换弦的手指动作实际上都是由右手其他部位来带动的。

2. 正向换弦和反向换弦

快速换弦分正向和反向两种：第一种，先拉内弦，后推外弦称为正向换弦。在正向快速换弦中，手指的动作是由腕部来带动的，因此手腕的动作就要相对地主动而灵活。第二种，先拉外弦，后推内弦的快速换弦称为反向换弦。在反向快速换弦中，换弓的动作是由臂部来带动的。

二、换弦练习曲

练习曲 1

1= D（1 5 弦）

练习曲 2

1= D（**1 5**弦）

内 00 ─ 0　　内 外 内 外　　　四 0
二 0 三 0

$\frac{2}{4}$ 4 1 1 5 5　2 2 5 5 | 3 3 5 5　4 4 5 5 | 5 5 5 5　4 4 5 5 | 3 3 5 5　2 2 5 5 | 1 1 5 5　2 2 5 5 |

四 0
3 3 5 5　4 4 5 5 | 5 5 5 5　4 4 5 5 | 3 3 5 5　2 2 5 5 | 1 1 5 5　3 3 5 5 | 2 2 5 5　4 4 5 5 |

四 0
3 3 5 5　5 5 5 5 | 4 4 5 5　3 3 5 5 | 2 2 5 5　4 4 5 5 | 3 3 5 5　2 2 5 5 | 1 1 5 5　3 3 5 5 |

外 内 外 内　外 内 外 内　外 内
0 ─ 0　二 0 三 0　四 0
V
1 1 5 5　1　0 | 5 5 1 1　6 6 1 1 | 7 7 1 1　i i 1 1 | 2̇ 2̇ 1 1　i i 1 1 | 7 7 1 1　6 6 1 1 |

外 内
四 0 三
5 5 1 1　6 6 1 1 | 7 7 1 1　i i 1 1 | 2̇ 2̇ 1 1　i i 1 1 | 7 7 1 1　6 6 1 1 | 5 5 1 1　6 6 1 1 |

7 7 1 1　i i 1 1 | 2̇ 2̇ 1 1　i i 1 1 | 7 7 1 1　6 6 1 1 | 5 5 1 1　7 7 1 1 | 6 6 1 1　i i 1 1 |

7 7 1 1　2̇ 2̇ 1 1 | i i 1 1　7 7 1 1 | 6 6 1 1　i i 1 1 | 7 7 1 1　6 6 1 1 | 5 5 1 1　7 7 1 1 | 5 5 1 1 5　0 ‖

三、学拉小乐曲

1. 小雨沙沙

1 = D（1 5 弦）　　　　　　　　　　　　　　　王天荣 曲

天真 活泼

$\frac{2}{4}$ 5 3 | 5 3 | 1 1 1 | 1 1 1 | 5 3 | 5 3 | 2 2 2 |

2 2 2 | 5 3 3 | 5 3 5 6 | 5 - | 5 3 3 | 2 1 2 3 | 1 - :||

2. 小猫咪咪

1 = D（1 5 弦）　　　　　　　　　　　　　　　佚 名 曲

$\frac{2}{4}$ 3·2 3·2 | 3·2 1 | 3·2 3·2 | 1 1 | 7·6 7·6 | 7·6 5 | 7·6 7·6 | 5 5 |

3·5 3·5 | 2·3 5 | 6·5 6·5 | 2·3 5 | 6·5 2·3 | 5 5 3 | 1·2 3·2 | 1 - |

7·6 7·6 | 7·6 7·6 | 5·3 2·5 | 5 5 5 | 7·6 7·6 | 7·6 7·6 | 3·5 2·5 | 1 1 1 |

3·2 3·2 | 7·6 7·6 | 3·2 3·2 | 7·6 7·6 | 5 2 | 3·5 3·2 | 1 - | 1̇ 0 0 ||

第五节　G调上把位音位
音阶训练

一、G调音位图

G调（5̣ 2弦）音位图见图23，（5̣ 2弦）即以内弦空弦为"5̣"，外弦空弦为"2"。

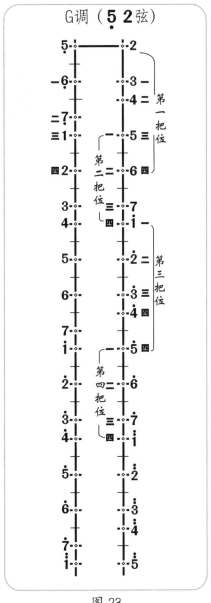

图 23

二、G调一、二指按弦

1.G调一、二指按弦方法及示范图

由音位图不难发现，G调内弦按音位置与D调相同，这就顺利开启了学习G调按弦的大门。外弦按音时则要注意一指和二指的指距与内弦不同，外弦按音示范图如下（图24-A、B）。

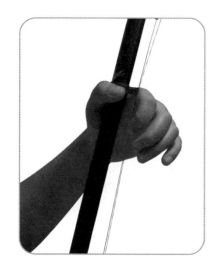

图 24-A

一指用指尖肉多处按弦，指关节自然弯曲，按在准确的音位上，掌心虚空呈半握拳状。

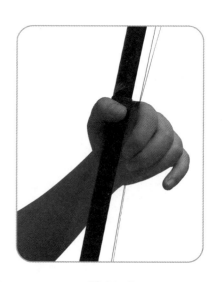

图 24-B

二指用指尖肉多处按弦，指关节自然弯曲，按在准确音位上（二指靠近一指按弦音位，距离较近），掌心虚空呈半握拳状。可以发现内弦一指二指距离适中，外弦一指二指距离较近。

2.G调一、二指按弦练习曲

练习曲 1

1= G（5̣ 2 弦）

（五线谱/简谱练习曲，略）

3. 学拉小乐曲

1. 扬基歌

1= G（5̣ 2弦） 美国民歌

2. 唐老鸭

1= G（5̣ 2弦） 美国儿歌

三、G 调三、四指按弦

1.G 调三、四指按弦方法及示范图（图 25-A、B）

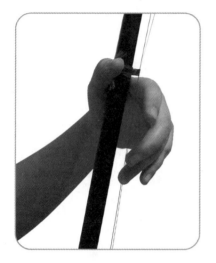

图 25-A

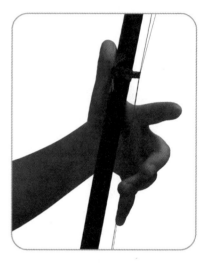

图 25-B

三指用指尖肉多处按弦，指关节自然弯曲，弯曲程度小于一指与二指，按在准确音位上，掌心虚空呈半握拳状。可以发现内弦二指三指距离较近，外弦二指三指距离适中。

四指用指尖肉多处按弦，弯曲程度最小，甚至可能呈平直状，按在准确音位上（四指与三指指距适中），掌心虚空呈半握拳状。

2.G 调三、四指按弦练习曲

1= G（5̣ 2 弦）

二 三 | 二 一 | 二 — | ０ | 一 二 三 | 四 三 | 二 一 |
4 5 | 4 3 | 4 — | 2 3 | 4 5 | 6 5 | 4 3 |

二 三 | 二 — | 二 — | 内 ０ | 一 二 三 | 外 ０ | 一 二 三 |
4 5 | 4 3 | 2 — | 2 — | 5̣ 6̣ | 7̣ 1 | 2 3 | 4 5 |

四 三 | 二 一 | 内 四 三 | 二 一 | ０ | 三
6 5 | 4 3 | 2 1 | 7̣ 6̣ | 5̣ 5 | 5̣ — | 1 — | 1 — ‖

3. 学拉小乐曲

1. 拉个圈圈走走

1= G（5̣ 2弦）　　　　　　　　　　　　　　　美国儿歌

2/4 三 ０ 一 | 五 | Ｖ | 三 ０ 一 | 五 | 三 ０ 一 | 二 一 ０ 三 | 二 ０ 一 二 | 三
1 1 2 3 | 1 5̣ | 1 1 2 3 | 1 5̣ | 1 1 2 3 | 4 3 2 1 | 7̣ 5̣ 6̣ 7̣ | 1 1 ‖

2. 春天到，万物新

1= G（5̣ 2弦）　　　　　　　　　　　　　　　德国儿歌

2/4 三 一 | 二 | 内 外 三 ０ 一 二 | 三 | Ｖ 一 | 二 ０ | 内 外 三 一 三 | 一
5 3 3 | 4 2 2 | 1 2 3 4 | 5 5 5 | 5 3 3 | 4 2 2 | 1 3 5 5 | 3 —

０ Ｖ 一 | 一 | 二 三 | 三 四 五 | Ｖ 一 一 | 二 ０ | 内 外 三 一 三 | 内 三
2 2 2 2 | 2 3 4 | 3 3 3 3 | 3 4 5 | 5 3 3 | 4 2 2 | 1 3 5 5 | 1 — ‖

第六节　空弦换把训练

换把是指左手沿着琴杆向上或向下作连续、均匀的移动。在向下换把的过程中，要注意手臂、肩膀向下动作的同时肘关节略向后移，手腕的姿势从上把位基本平持的状态在慢慢向下换把的过程中渐渐地微微向内凹进，且左手虎口的底部渐渐离开琴杆，虎口底部离琴杆的距离渐渐地稍稍变大。在向上换把的过程中，则左肩膀、手臂、肘关节、手腕和手的动作正好与上述情况相反。

一、空弦换把详解

1. 动作要领

空弦换把是在两个把位不同的音之间间隔有空弦音。换把时如果不需带滑音，其换把动作应在演奏空弦音时进行，要求换把后左手的音位十分准确，音的入点要与节拍点严格吻合。如果需要带滑音，换把动作应占用后音的时值，即手指在后音的节拍点上按弦并开始滑音换把，弓子要虚一下以隐去按指的音头，随即贴弦奏出滑音。由此可见，带滑音的空弦换把通常用的都是首滑音，而且大都需要弓子的配合，形成"藏头露尾"的滑音形式。

2. 空弦换把示范图

谱例一：
$$\overline{6\ 5}\ \overset{0}{i}\ \overline{i}\ \overset{0}{5}\ 6$$

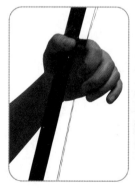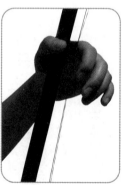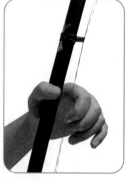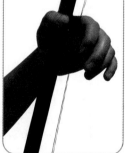

图 26-A　　　　图 26-B　　　　图 26-C　　　　图 26-D　　　　图 26-E

谱例二：

$$\underset{7}{\overset{二}{\underbrace{\,}}}\,5\quad \underset{\dot{2}}{\overset{二}{\underbrace{\,}}}\,5\quad \overset{二}{7}$$

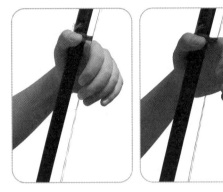
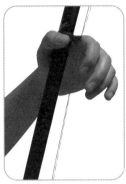
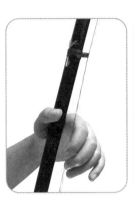
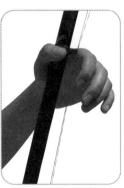
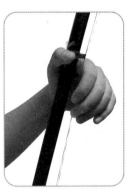

| 图 27-A | 图 27-B | 图 27-C | 图 27-D | 图 27-E |

谱例三：

$$\underset{\dot{1}}{\overset{三}{\underbrace{\,}}}\,5\quad \underset{\dot{3}}{\overset{三}{\underbrace{\,}}}\,5\quad \overset{三}{\dot{1}}$$

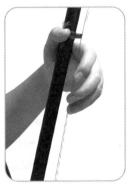
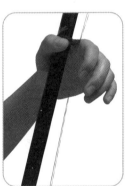
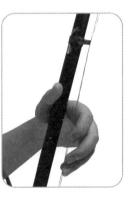
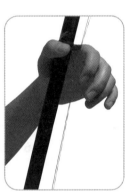
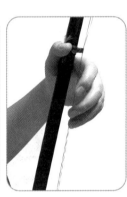

| 图 28-A | 图 28-B | 图 28-C | 图 28-D | 图 28-E |

谱例四：

$$\underset{2}{\overset{二}{\underbrace{\,}}}\,5\quad \underset{\dot{2}}{\overset{二}{\underbrace{\,}}}\,5\quad \overset{三}{4}$$

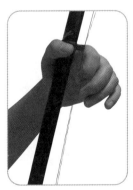
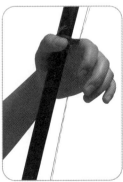
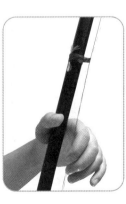
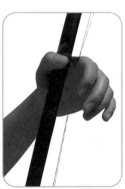
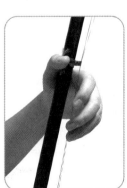

| 图 29-A | 图 29-B | 图 29-C | 图 29-D | 图 29-E |

二、空弦换把练习曲

练习曲1

1= D（1 5 弦）

$\frac{2}{4}$ 5 5 6 5 | 1 2 5 6 | 5 3 5 1 | 2 — | 3 2 3 5 | 1 2 3 | 1 5 2 5 | 3 — |

2 2 3 2 | 3 5 1 | 2 5 6 5 | 6 — | 1 1 2 5 | 3 5 1 | 3 3 2 5 | 1 — ‖

练习曲2

1= D（1 5 弦）

$\frac{2}{4}$ 1 5 5 5 1 5 5 5 | 2 5 5 5 2 5 5 5 | 3 5 5 5 3 5 5 5 | 4 5 5 5 4 5 5 5 | 5 5 5 5 5 5 5 5 |

6 5 5 5 6 5 5 5 | 7 5 5 5 7 5 5 5 | 1 5 5 5 1 5 5 5 | 1 5 5 5 1 5 5 5 | 7 5 5 5 7 5 5 5 |

6 5 5 5 6 5 5 5 | 5 5 5 5 5 5 5 5 | 4 5 5 5 4 5 5 5 | 3 5 5 5 3 5 5 5 | 2 5 5 5 2 5 5 5 |

1 5 5 5 1 5 5 5 ‖: 1 — | 1 — ‖ 5 1 1 1 5 1 1 1 | 6 1 1 1 6 1 1 1 |

7 1 1 1 7 1 1 1 | 1 1 1 1 1 1 1 1 | 2 1 1 1 2 1 1 1 | 3 1 1 1 3 1 1 1 | 4 1 1 1 4 1 1 1 |

5 1 1 1 5 1 1 1 | 5 1 1 1 5 1 1 1 | 4 1 1 1 4 1 1 1 | 3 1 1 1 3 1 1 1 | 2 1 1 1 2 1 1 1 |

1 1 1 1 1 1 1 1 | 7 1 1 1 7 1 1 1 | 6 1 1 1 6 1 1 1 | 5 1 1 1 5 1 1 1 :‖ 1 — | 1 — ‖

练习曲3

1= D（1 5弦）

$\frac{2}{4}$ 1525 3545 | 5545 3525 | 1525 3545 | 5565 7515 | 2535 4555 |

6575 1525 | 1575 6555 | 4535 2515 | 7565 5545 | 3525 1525 |

1555 3555 | 1555 3555 | 1565 4565 | 1565 4565 | 2575 5575 |

2575 5575 | 3515 5515 | 3515 5515 | 4525 6525 | 4525 1525 |

1171 1212 | 1323 1434 | 1545 1656 | 1767 1171 | 1176 5432 |

1654 3217 | 1543 2176 | 1321 7654 | 1176 5432 | 1525 3545 |

5545 3525 | 1525 3545 | 5565 7515 | 2565 3565 | 4565 5565 | 6565 7565 |

1565 1565 | 1565 7565 | 6565 5565 | 4565 3565 | 2565 2565 |

2565 3565 | 4565 5565 | 6565 5565 | 4565 4565 | 5565 6565 |

5565 4565 | 3565 2565 | 1565 1565 | 1575 6555 | 4535 2515 |

2535 4555 | 6575 1525 | 3545 5565 | 7515 2535 | 2515 7565 |

5545 3525 | 1555 3555 | 1555 3555 | 1010 | 1010 | 1 0 ‖

第七节　同指换把训练

一、同指换把详解

1. 动作要点

同指换把是指由一个手指通过按弦位置的移动来进行的换把。这种换把一般都采用滑指的方式进行，但是，滑指并不一定要有滑音，只有在速度较慢并以弓子与之配合时，滑音才会被显露出来。如果换把速度快、动作敏捷，或者换把音是用分弓来演奏的；或者换把时弓子有意识地虚一下，将滑指躲过，那么，这样的同指换把就不能带有滑音了。总之，在同指换把时，左手手指是不能离开弦的，至于是否要带有滑音，主要是由换把的速度和弓子的配合来决定的。

演奏时在弦上滑行的手指要非常轻松地做虚滑而不发出声音，手指滑行的过程是开始时缓慢，随后在滑行快结束时加速。为了保证换把动作的放松，换把时必须减轻手指按弦的压力，特别是在换把距离较大和换把速度较快时。

同指换把中常见的毛病，是开始换把时手指滑行速度很快，而在滑音结束时加不了速。换把开始时的快速滑行会使换把产生明显的跳跃，使节奏不稳。由于换把开始时快速滑行而随后又不能加速，会使换把呆板而且声音也不好听。在快速经过句中做快速换把时，由于速度很快，加速过程不太明显，但二胡演奏者如在慢速换把中能很好地做到从容、平稳的换把的话，这种情况在快速换把中还是会有所体现的，并且能使这种快速换把做得平稳而轻捷。

2. 同指换把示范图

（1）一指换把　　6 i　i 6

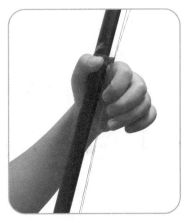

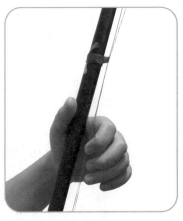

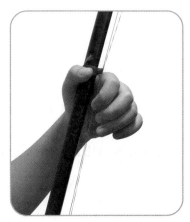

图 30-A　　　　　　　　　图 30-B　　　　　　　　　图 30-C

（2）二指换把 7 2 2 7

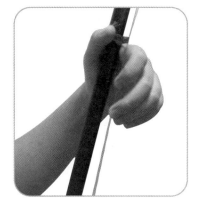 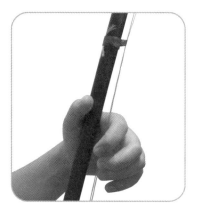 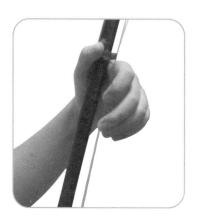

图 31-A　　　　　　　　图 31-B　　　　　　　　图 31-C

（3）三指换把 i 3 3 i

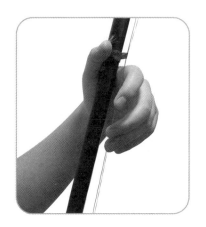 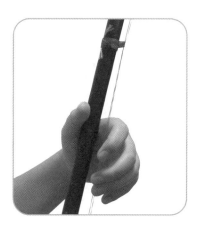 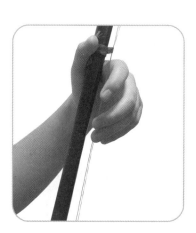

图 32-A　　　　　　　　图 32-B　　　　　　　　图 32-C

（4）四指换把 2 4 4 2

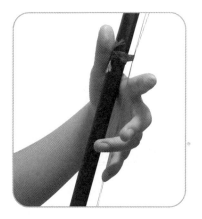 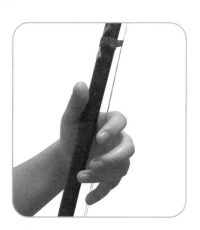 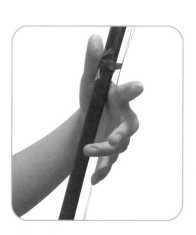

图 33-A　　　　　　　　图 33-B　　　　　　　　图 33-C

二、同指换把练习曲

练习曲 1

1= D（1 5 弦）

练习曲 2

1= D（1 5 弦）

三、学拉小乐曲

送 别

1= G（5̣ 2弦）

中速 稍慢

[美] 奥德威 曲

$\frac{4}{4}$ 5 3̲5̲ i - | 6 i̲6̲ 5 - | 5 1̲2̲ 3 2̲1̲ | 2 - - - |

5 3̲5̲ i· 7̲ | 6 i 5 - | 5 2̲3̲ 4· 7̲ | 1 - - - |

6 i̲ i - | 7 6̲7̲ i - | 6̲7̲ i̲6̲ 6̲5̲ 3̲1̲ | 2 - - - |

5 3̲5̲ i· 7̲ | 6 i 5 - | 5 2̲3̲ 4· 7̲ | 1 - - - |

5 3̲5̲ i - | 6 i 5 - | 5 1̲2̲ 3 2̲1̲ | 2 - - - |

5 3̲5̲ i· 7̲ | 6 i 5 - | 5 2̲3̲ 4· 7̲ | 1 - - - ‖

第八节　异指换把训练

一、异指换把详解

1. 动作要点

异指换把是指以不同手指来进行的换把。在进行这种换把时，手指是不应该脱离琴弦的，即后音的手指尚未按到弦上的时候，前音的手指不能过早地抬离琴弦，否则就会带出一个空弦音。

如果是不带滑音的异指换把，左手的动作就一定要果断、敏捷，弓子在换把动作的一瞬间要有意识地相让，以躲过可能出现的滑音。如果是带有滑音的异指换把，又分为尾滑音或是首滑音。

①在前音的尾部滑音完成换把动作，后音完全按节拍点进入的叫做"异指尾滑音换把"。在做异指尾滑音换把时一般手指开始滑行时速度稍慢，随后加速滑行，但没有同指换把那么明显，且总体滑行速度也较同指换把时稍慢一点，手指在滑行过程中按弦力量要求逐渐减弱。换把时直到左手移到新的把位上，同时按后音的手指落到弦上时，滑行的手指才可离开琴弦，如演奏上需要则滑行的手指仍可放在弦上。

②前音按节拍点结束，在后音的首部滑音完成的换把动作叫做"异指首滑音换把"。在做异指首滑音换把时，手指在弦上滑行的情况和同指换把一样。要求在弦上滑行的手指非常轻松地做虚滑的动作而不发出声音，手指开始滑行时缓慢，随后在滑行快结束时加速。在左手即将移到新把位上去的时候，按后音的手指滑行至后音上，以产生异指首滑音的效果。

这两种不同滑音的异指换把需要演奏者根据乐曲的需要来选用和处理。

2. 异指换把示范图

谱例一：
$$\overset{\frown}{6\ \dot{2}}\ \overset{\frown}{\dot{2}\ 6}$$

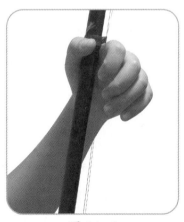

图 34-A

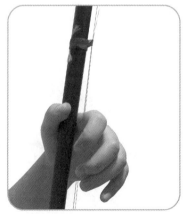

图 34-B

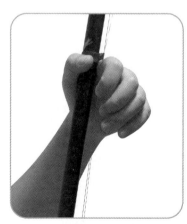

图 34-C

谱例二：$\overbrace{6\ \dot{3}}^{一\ 三}\ \overbrace{\dot{3}\ 6}^{三\ 一}$

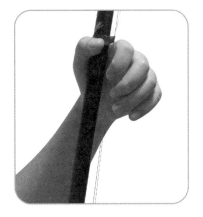

图 35-A

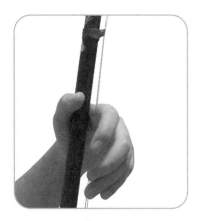

图 35-B

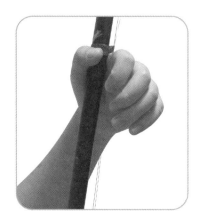

图 35-C

谱例三：$\overbrace{6\ 4}^{一\ 四}\ \overbrace{4\ 6}^{四\ 一}$

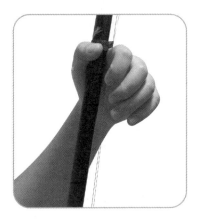

图 36-A

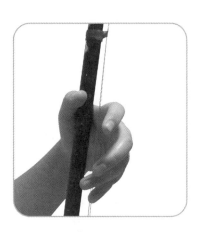

图 36-B

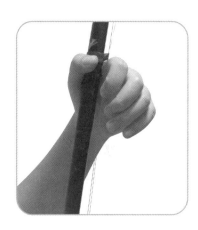

图 36-C

谱例四：$\overbrace{\dot{1}\ \dot{1}}^{三\ 一}\ \overbrace{\dot{1}\ \dot{1}}^{一\ 三}$

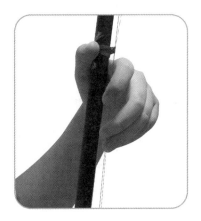

图 37-A

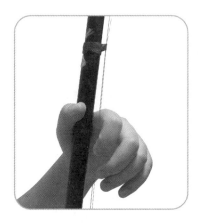

图 37-B

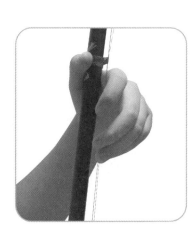

图 37-C

二、异指换把练习曲

练习曲 1

1= D（1 5 弦）

练习曲 2

1= D（1 5 弦）

练习曲 3

1= G（5̣ 2 弦）

三、学拉小乐曲

南泥湾

1= G（5̣ 2 弦）

马 可 曲

中速

第三章 二胡常用技巧训练

第一节 揉弦训练

揉弦分为滚揉、压揉、滑揉。

一、滚揉详解

滚揉是最基本的揉弦技法，它是以手掌的上下摆动，带动手指第一关节作屈伸运动，使指尖在音位上均匀地滚动，来改变弦长产生音波的一种揉弦方法。

滚揉是由两个动作过程组成的（如图38-A、B）。

1. 一指滚揉示范图

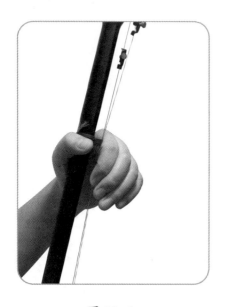 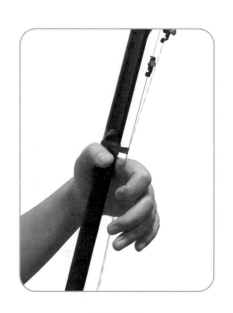

图 38-A 图 38-B

第一个动作过程是手掌上提，使手指第一关节伸直，以指面触弦，此时发出比音准基音略低的音。

第二个动作过程是手掌下摆，使手指第一关节弯曲，触弦点滚至指尖部位，此时发出比音准基线略高的音。

这两个过程循环往复，手指就在音位上均匀地滚动，从而发出围绕音准基线上下波动的揉弦音。

2. 二指滚揉示范图

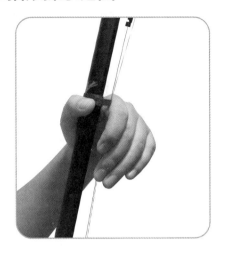

图 39-A

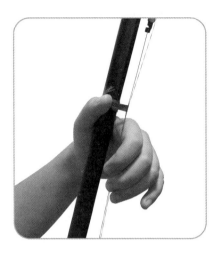

图 39-B

3. 三指滚揉示范图

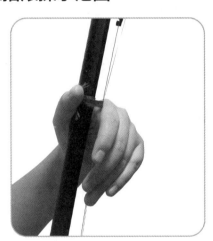

图 40-A

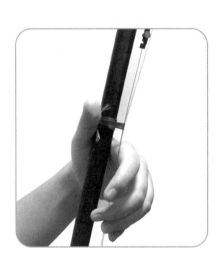

图 40-B

4. 四指滚揉示范图

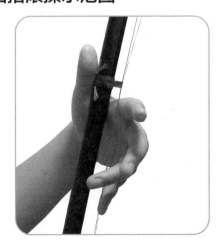

图 41-A

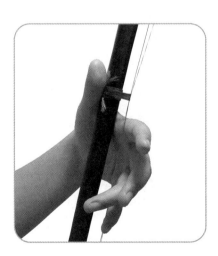

图 41-B

在揉弦时，动作的主动点应该放在手背部位，手掌只可上下运动，不可里外扇动。手指触弦不可过重，一指和二指弯曲度较大，所以滚起来比较轻松、自如，三指的弯曲度要小很多，尤其在二、三指呈全音指距关系的时候，常会感到手指缺乏滚动所必要的活动余地。四指基本就是伸直按弦，它的第一关节没有弯曲的余地，因此滚揉对四指来讲最难。

二、压揉详解

压揉是利用手的握力，用手指对琴弦产生轻重不同的压力，来改变弦的张力而发出音波的一种揉弦方法。

压揉是由两个动作过程组成的（如图 42-A、B）。

1. 一指压揉示范图

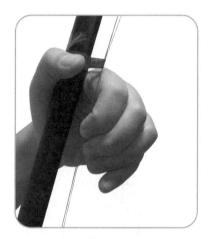

图 42-A

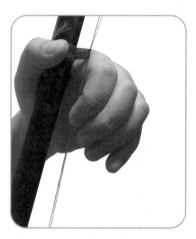

图 42-B

在压揉时，手指的按弦音位应该略低与音准基线，它的第一个动作过程和滚揉相反，手掌下摆使手指对弦的压力加大，使发音从略低的音经过音准基线至略高的音。

第二个动作过程是手掌复原，手指对弦的压力减小，使发音经过音准基线回落到略低的音，如此循环往复。

2. 二指压揉示范图

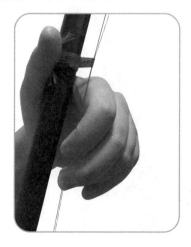

图 43-A

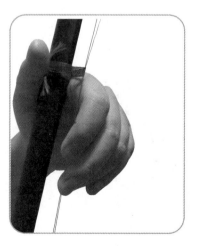

图 43-B

3. 三指压揉示范图

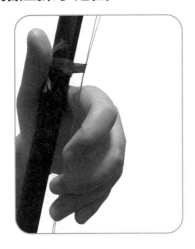

图 44-A

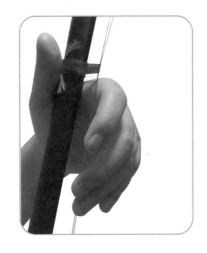

图 44-B

4. 四指压揉示范图

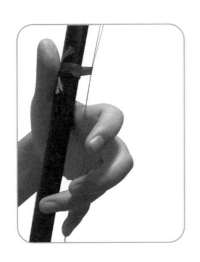

图 45-A

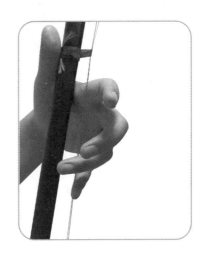

图 45-B

左手的压揉动作和滚揉相似，所不同的只是手指的第一关节没有屈伸运动，指尖也不在弦上滚动，手掌上下摆动的力量均化作手指的压力作用于琴弦上。纯粹的压揉发音较为紧张，力度较大，有一定的深度，但缺乏滚揉的优美和流畅。因此在实际演奏中，除了乐曲的特殊需要，常将压揉和滚揉结合起来使用。

三、滑揉详解

滑揉本是坠胡所特有的揉弦方法，它是以手指在琴弦上围绕音准基线上下滑动，来改变弦长产生音波的一种技法。滑揉又分大滑揉和小滑揉。

1. 小滑揉动作要领及示范

小滑揉在演奏方法上与滚揉有很多的共同之处，它是以手掌的上下摆动来带动手指运动的，与滚揉不同的是，手指的第一关节不做屈伸运动，而是弯曲以指尖触弦，甚至可以用指甲触弦。

小滑揉是由两个动作过程组成的（如图46-A、B、C）。

（1）一指滑揉示范图

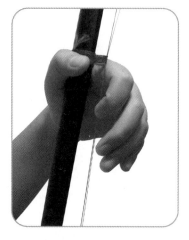　　　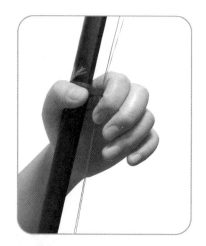　　　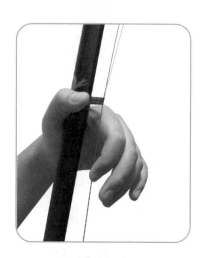

图 46-A　　　　　　　　　图 46-B　　　　　　　　　图 46-C

在滑揉时，手指按在音准基线上。

第一个动作过程是手掌上提，手指随之向上滑过音准基线，发出略低的音。

第二个动作过程是手掌下摆，手指同时向下滑动，发出略高的音，如此循环往复。演奏时手指触弦要轻，尽量使对弦压力保持平衡，不要有任何变化，否则将会失去滑揉特有的风味。

（2）二指滑揉示范图

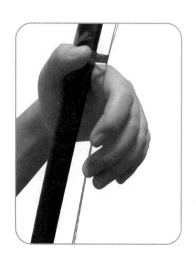　　　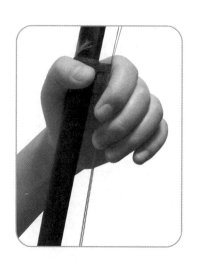　　　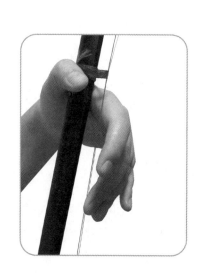

图 47-A　　　　　　　　　图 47-B　　　　　　　　　图 47-C

（3）三指滑揉示范图

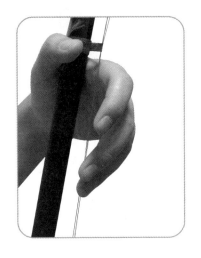

<div style="text-align:center">图 48-A 图 48-B 图 48-C</div>

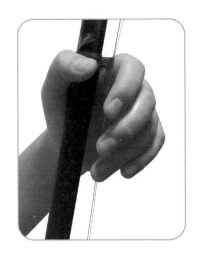

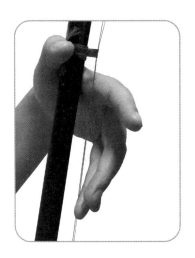

（4）四指滑揉示范图

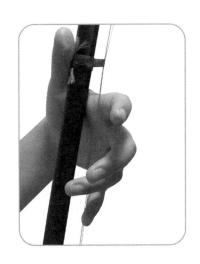

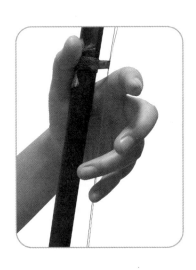

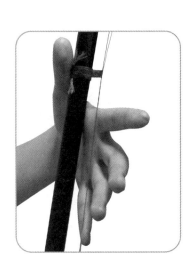

<div style="text-align:center">图 49-A 图 49-B 图 49-C</div>

2. 大滑揉动作要领及示范图

大滑揉也称悬腕滑揉，是要将手臂稍稍抬高，使手腕悬起，手指呈居高临下之态，用指尖触弦，虎口要松开，以手臂大幅度的上下摆动带动左手在琴杆上做整体滑动；手指在弦上滑动的幅度较大，一般都围绕在音准基线上下小二度以上，这种滑揉在河南、山东风格的乐曲中用得较多。

大滑揉是由两个动作过程组成的（如图 50-A、B、C）。

（1）一指滑揉示范图

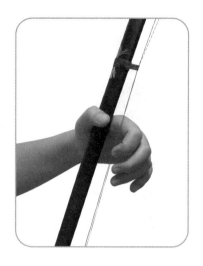 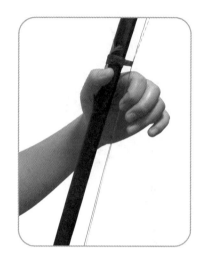 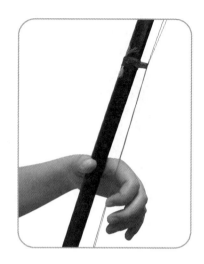

图 50-A　　　　　　　　　　图 50-B　　　　　　　　　　图 50-C

在滑揉时，手指按在音准基线上。

第一个动作过程是手臂稍稍抬高，手臂大幅度地向上摆动带动左手在琴杆向上移动，手指同时在弦上向上滑动超越音准基线小二度以上。

第二个动作过程是手臂大幅度的向下摆动，带动左手在琴杆向下移动，手指同时在弦上向下滑动超越音准基线小二度以上，如此循环往复。

（2）二指滑揉示范图

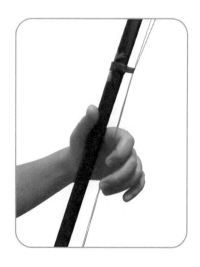 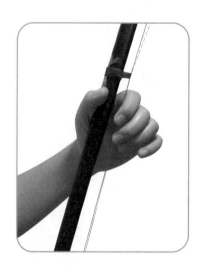 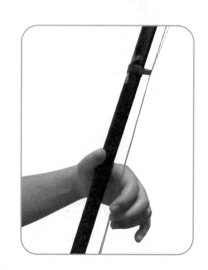

图 51-A　　　　　　　　　　图 51-B　　　　　　　　　　图 51-C

（3）三指滑揉示范图

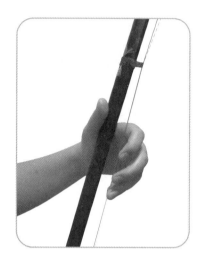
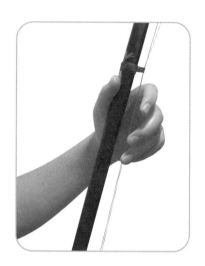

图 52-A 图 52-B 图 52-C

（4）四指滑揉示范图

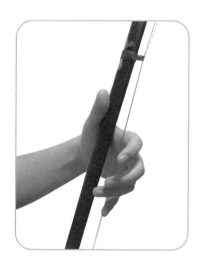
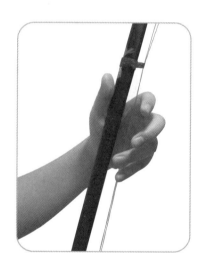
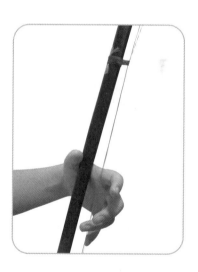

图 53-A 图 53-B 图 53-C

四、揉弦练习曲

1. D调一、二指揉弦练习

练习曲1

1= D（1 5弦）

练习曲2

1= D（1 5弦）

练习曲 3

1= D（1 5 弦）

中慢

2. 学拉小乐曲

马兰花开

1= **D**（15 弦）

雷振邦 曲

3. G 调一、二指揉弦练习

练习曲 1

1= G（5̣ 2 弦）

练习曲 2

1= G（5̣ 2 弦）

中慢

4. 学拉小乐曲

上海滩

1 = G（5̣ 2弦）

顾嘉辉 曲

中速 饱满地

$\frac{4}{4}$ 0　0　0　3 5 | 6 - - 3 5 | 2 - - 3 5 | 6 1̇ 6 5 1 3 |

2 - - 2 3 | 5 - - 2 3 | 6̣ - - 6̣ 1 | 2· 3 2 7̣ 6̣ 1 |

5̣ - - 3 5 | 6 - - 3 5 | 2 - - 3 5 | 6 1̇ 6 5 1 3 | 2 - - 2 3 |

5 - - 2 3 | 6̣ - - 6̣ 1 | 2· 3 2 7̣ 6̣ 5̣ | 1 - 1 1̇ 1̇ 6 |

1̇ - 0 6 1̇ 6 | 5 - - 5 3 | 6· 5 1 2 1 2 | 3 - 3 3 3 2 |

3 - 3 1̇ 1̇ 7 | 6 - - 3 3 | 2· 3 1̇ 7 6 3 | 5 - - 3 5 |

6 - - 3 5 | 2 - - 3 5 | 6 1̇ 6 5 1 3 | 2 - - 2 3 |

5 - - 2 3 | 6̣ - - 6̣ 1 | 2· 3 2 7̣ 6̣ 5̣ | 6̣ 1 - - - | 1 - - 0 ‖

5. G 调三、四指揉弦练习曲

练习曲 1

1= G（5̣ 2 弦）

中慢 恬静地

练习曲 2

1= G（5̣ 2 弦）

中慢 恬静地

6. 学拉小乐曲

牧羊曲

1＝G（5̣ 2弦）　　　　　　　　　　　　　王立平 曲

中速

第二节　颤音训练

一、颤音详解

1. 动作要点

　　颤音演奏是在运弓的同时把一指按在琴弦上（如图54-A所示），相邻的另一指在弦上富有弹性地一起一落（如图54-B、C所示），得出一种连续交替出现的特殊音响效果，谱面上用符号"*tr*"来标记。

　　一般情况下颤音是以高于旋律音大、小二度进行演奏的，有时为了表现某种特定的音乐风格（如内蒙古）和特殊的情绪也使用大小三度甚至纯四度音程进行演奏。演奏轻快的颤音时手掌在颤动动作的带领下，以手指的被动控制进行演奏，有时由于乐曲情绪的需要，有些时值较长的颤音也可由慢至快或由快至慢进行演奏。

2.D 调常用各指颤音步骤及示范图

（1）空弦颤音大二度（如图54-A、B、C）

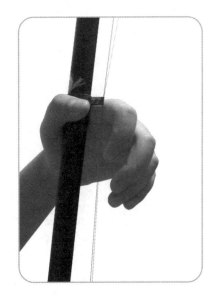 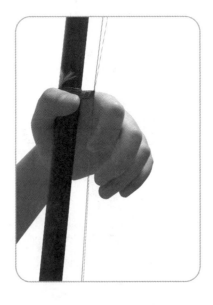 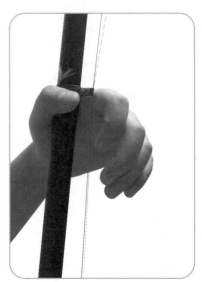

|图 54-A|图 54-B|图 54-C|

左手各手指呈虚空状，拉奏空弦音。

空弦音出，一指按在准确音位上，继续拉奏。

一指音出，抬起一指，继续拉奏空弦音，在空弦音与一指音之间循环往复，最后停在空弦音上便奏出颤音的音响效果。

（2）一指颤音大二度（如图55-A、B、C）

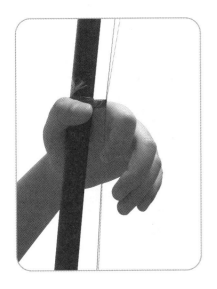
图55-A

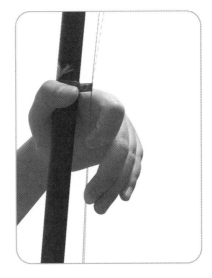
图55-B

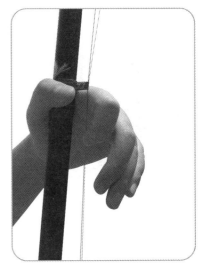
图55-C

左手一指按在准确音位上，拉奏一指音。

一指音出，二指按在准确音位上（一指二指指距适中），继续拉奏。

二指音出，抬起二指，继续拉奏一指音，在一指音与二指音之间循环往复，最后停在一指音上便奏出颤音的音响效果。

（3）二指颤音小二度（如图56-A、B、C）

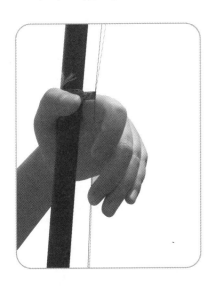
图56-A

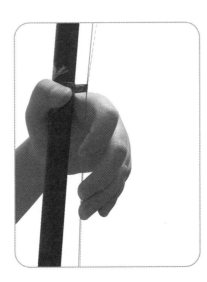
图56-B

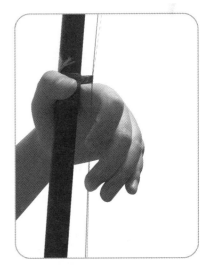
图56-C

左手二指按在准确音位上，拉奏二指音。

二指音出，三指按在准确音位上（三指靠近二指按弦音位，距离较近），继续拉奏。

三指音出，抬起三指，继续拉奏二指音，在二指音与三指音之间循环往复，最后停在二指音上便奏出颤音的音响效果。

（4）三指颤音大二度（如图57-A、B、C）

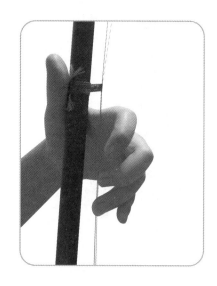 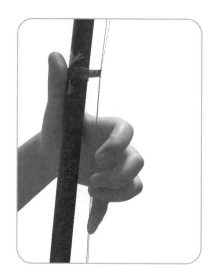 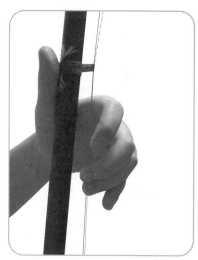

图 57-A 图 57-B 图 57-C

左手三指按在准确音位上，拉奏三指音。

三指音出，四指按在准确音位上（三指四指指距适中），继续拉奏。

四指音出，抬起四指，继续拉奏三指音，在三指音与四指音之间循环往复，最后停在三指音上便奏出颤音的音响效果。

二、颤音练习曲

练习曲 1

1= D（1 5 弦）

$\overset{\frown}{\underset{三}{\dot1}\ \underset{四}{\dot2}}\ \underset{}{\dot1}\ \dot2 \mid \overset{\frown}{\dot1\ \dot2}\ \overset{\frown}{\dot1\ \dot2} \mid \overset{\frown}{\dot1\dot2\dot1\dot2}\ \dot1\dot2 \mid \overset{\frown}{\dot1\dot2\dot1\dot2\ \dot1\dot2} \mid$

$\overset{\frown}{\dot1\dot2\dot1\dot2\ \dot1\dot2\dot1\dot2} \mid \overset{\frown}{\dot1\dot2\dot1\dot2\ \dot1\dot2\dot1\dot2} \mid \overset{tr}{\dot1}\quad - \mid \overset{tr}{\dot1}\quad - \mid$

$\overset{\frown}{\underset{0}{5}\ \underset{一}{6}}\ 5\ 6 \mid \overset{\frown}{5\ 6}\ \overset{\frown}{5\ 6} \mid \overset{\frown}{5656\ 5656} \mid \overset{\frown}{5656\ 5656} \mid$

$\overset{\frown}{5656\ 5656} \mid \overset{\frown}{5656\ 5656} \mid \overset{tr}{5}\quad - \mid \overset{tr}{5}\quad - \parallel$

练习曲 2

1= G（5̣ 2弦）

中速

$\dfrac{4}{4}\ \overset{tr}{3}\ -\ \overset{tr}{5}\ - \mid \overset{tr}{4}\ -\ \overset{0}{\underset{tr}{2}}\ - \mid \overset{tr}{3}\ -\ \overset{tr}{1}\ - \mid \overset{tr}{\underset{\cdot}{7}}\ -\ \overset{tr}{\underset{\cdot}{6}}\ - \mid \overset{tr}{\underset{\cdot}{5}}\ -\ \overset{tr}{\underset{\cdot}{5}}\ - \mid \overset{tr}{\underset{\cdot}{6}}\ -\ \overset{tr}{3}\ - \mid$

$\overset{tr}{\underset{\cdot}{5}}\ -\ -\ - \mid \overset{tr}{3}\ -\ \overset{V}{\underset{tr}{5}}\ - \mid \overset{tr}{4}\ -\ \overset{tr}{2}\ - \mid \overset{tr}{3}\ -\ \overset{tr}{1}\ - \mid \overset{tr}{\underset{\cdot}{7}}\ -\ \overset{tr}{\underset{\cdot}{6}}\ - \mid \overset{tr}{\underset{\cdot}{5}}\ -\ \overset{tr}{\underset{\cdot}{5}}\ - \mid$

$\overset{tr}{\underset{\cdot}{6}}\ -\ \overset{内}{\underset{tr}{3}}\ - \mid \overset{tr}{2}\ -\ -\ - \mid \overset{tr}{3}\ \overset{tr}{2}\ \overset{tr}{3}\ \overset{tr}{5} \mid \overset{tr}{2}\ \overset{tr}{3}\ \overset{tr}{2}\ \overset{tr}{1} \mid \overset{tr}{\underset{\cdot}{7}}\ \overset{tr}{\underset{\cdot}{6}}\ \overset{tr}{\underset{\cdot}{5}}\ \overset{tr}{5} \mid$

$\overset{tr}{3}\ -\ -\ - \mid \overset{V}{\underset{tr}{2}}\ \overset{tr}{4}\ \overset{tr}{3}\ \overset{tr}{2} \mid \overset{tr}{1}\ \overset{tr}{3}\ \overset{tr}{2}\ \overset{tr}{1} \mid \overset{tr}{\underset{\cdot}{7}}\ \overset{tr}{\underset{\cdot}{5}}\ \overset{tr}{\underset{\cdot}{6}}\ \overset{tr}{\underset{\cdot}{7}} \mid \overset{tr}{1}\ -\ -\ - \parallel$

三、学拉小乐曲

小城故事

汤 尼曲

第三节 顿弓训练

一、顿弓详解

1. 顿弓分类

顿弓分为"分顿弓"和"连顿弓"两种。

①分顿弓是用分弓演奏顿音的一种弓法，即每个音符奏一弓。

②连顿弓是一弓内奏两个或两个以上顿音的弓法。

顿弓可分为内弦顿弓与外弦顿弓，其用力部位有所不同。

2. 外弦顿弓动作要领及示范图（图 58-A、B）

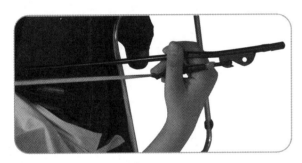

图 58-A

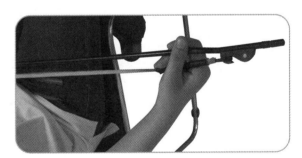

图 58-B

第一个动作过程是右手如同拧螺丝刀，轻微敏捷地向左（拧松螺丝的方向）转一下，这样拇指就会对弓杆施加一点力量，同时中指也要向外顶一下弓杆，使弓毛贴住外弦，配合弓子短促的拉推运动，以发出声音。

第二个动作过程是当声音发出的瞬间，弓子要立即停止运动，右手复原放松，使弓毛浮在弦上，也就是不离开弦，声音停止，由此完成一个外弦的顿弓动作。

3. 内弦顿弓动作要领及示范图（图 59-A、B）

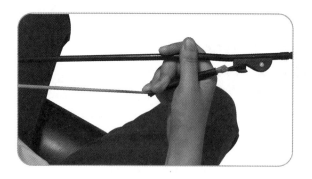
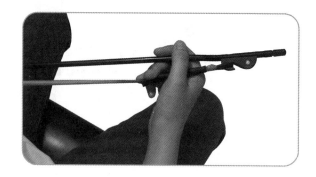

图 59-A　　　　　　　　　　　　　　　图 59-B

第一个动作过程是以右手中指和无名指向内有弹性地"勾"一下弓毛，使它贴住内弦，同时配合弓子短促的推拉运动，以发出声音。

第二个动作过程是在声音发出的瞬间，弓子立即停住，中指和无名指放松，使弓毛浮在弦上，声音停止，由此完成一个内弦的顿弓动作。

　　在顿弓换弦时，弓子要始终保持平直运行，完全依靠手指敏捷的动作来改变弓毛的贴弦方向，而不应该用弓子前后晃动，或上下点弓头的方法来帮助换弦。

二、顿弓练习曲

1. 分顿弓练习曲

练习曲 1

1＝ D（1 5 弦）

$\frac{2}{4}$ 1 0 1 3 | 2 0 2 3 | 1 0 1 3 | 2 2 3 0 | 3 0 3 2 | 1 0 1 3 |

2 0 3 2 | 1 1 1 0 | 5 5 5 6 | 1 1 1 5 | 6 5 6 1 | 6 5 5 0 |

1 1 6 1 | 2 2 2 1 | 6 5 3 5 | 2 2 2 0 | 3 5 2 5 | 3 5 2 5 |

1 5 6 5 | 2 5 3 0 | 6 3 6 3 | 5 2 5 2 | 3 5 2 5 | 1 0 1 0 ‖

练习曲 2

1= G（**5̣ 2弦**）

$$\frac{2}{4}$$ 1 1 1 3 | 5 5 5 3 | 4 4 4 2 | 7̣ 7̣ 5̣ 0 | 1 1 1 3 | 5 5 5 3 |

4 2 7̣ 5̣ | 1 3 1 0 | 6 6 4 6 | 5 5 3 0 | 4 4 2 5 | 3 3 1 0 |

6 6 4 6 | 5 5 3 0 | 4 2 3 4 | 5̣ 0 5̣ 0 | 1 1 1 3 | 5 5 5 3 |

4 4 2 5 | 3 3 1 5̣ | 1 1 1 3 | 5 5 5 3 | 4 2 7̣ 5̣ | 1̣ 0 0 ‖

2. 连顿弓练习曲

1= D（**1 5弦**）

$$\frac{2}{4}$$ 1 2 3 4 | 5 6 5 4 | 3 3 2 2 | 1 − | 5 6 7 i̇ | 2̇ i̇ 7 2̇ |

i̇ 7 6 7 | 5 − | 5 i̇ i̇ 5 | 4 3 2 | 2 5 5 4 | 3 2 1 |

1 1 2 3 | 4 3 4 5 | 6 i̇ 7 6 | 5 5 | 5 i̇ i̇ 5 | 4 3 2 |

2 5 5 4 | 3 2 1 | 1 1 2 3 | 4 3 4 5 | 6 5 6 7 | i̇ 0 i̇ 0 ‖

三、学拉小乐曲

八月桂花遍地开（节选）

1= D（1 5 弦）

江西民歌

行板 亲切、热情地

第四节 颤弓训练

一、颤弓详解

颤弓在演奏方法上与快弓相似，但也存在着一定的区别：

（1）颤弓的换弓频率远比快弓要快；

（2）快弓在音符上的个数是可控的，而颤弓在音符的个数上是不可控的，一拍颤动八下或十下都可以；

（3）颤弓常根据力度的强弱变换用弓部位，而快弓的用弓部位一般都放在中弓；

（4）快弓要求发音清晰，每个音要呈点状，因此贴弦要实；颤弓则要求震颤细密，使发音由点组成线状，因而贴弦度与快弓相比要小一些。

颤弓是由两个动作过程组成的（如图60-A、B）：

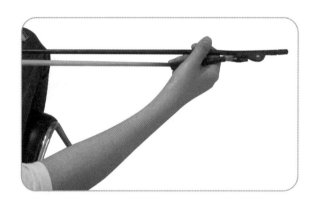 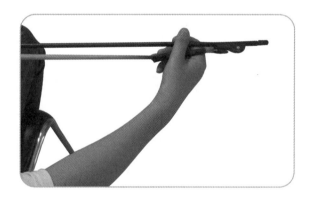

图 60-A 图 60-B

将动作的"轴"放在小臂的中部，使肘和腕成为平衡的两端；以大臂微微的紧张颤动带动肘部振抖，通过"轴"的作用，腕部及手指自然也就带动弓子快速地向右运动。

动作同上，腕部及手指自然带动弓子快速地向左运动，左右运动循环往复，便奏出颤弓的音响效果。

演奏好颤弓很重要的一点，就是大臂要微微地紧张，以支撑住小臂；但一定要注意控制好大臂适当的紧张度，过于紧张会使发音僵硬，且不能持久；过于松垮又会使颤弓不易控制，发音模糊。小臂以下部位要相对放松，做到上紧（指大臂）下松（指小臂、腕部及手指）。颤弓在弱奏时用弓部位可靠近弓尖，贴弦不要太紧，震颤的幅度要小，一般在一、二厘米左右，但频率一定要快。在强奏时用弓可靠近中弓部位，贴弦要实，震颤幅度要大，一般可在五厘米以上，频率不一定太快。颤弓不论强弱，都要注意震颤均匀和避免拉推弓发音不统一的不良倾向。

二、颤弓练习曲

练习曲1

1= D（1 5 弦）

$\frac{2}{4}$ 1 3 4 | 5 — | 6 i 6 | 5 — | 3 5 | 3 5 | 3 1 3 | 2 — |

3 5 | 6 — | i 2 i | 6 — | 5 i | 6 5 | 3 2 3 | 1 — |

3 2 3 4 | 5 — | 3 2 3 4 | 5 — | 6 5 6 7 | i | 7 6 | 5 — | 5 — |

6 5 6 i | 3 — | 5 4 5 6 | 2 — | 3 5 3 5 | 2 5 2 5 | 1 — | i — ‖

练习曲2

1= D（1 5 弦）

中速 优美地

$\frac{2}{4}$ 3 3 2 i 3 | 2 i 6 i | 3 5 6 2 i 6 | 5 — | i i 6 5 i |

6 5 3 2 | 3 3 5 3 2 1 | 2 — | 3 3 2 3 5 6 | i. 3 |

2 2 7 6 7 6 5 | 6. 5 3 | 3 3 2 i 3 | 2 2 i 6 | 5 6 i 3 2 6 | i — ‖

练习曲 3

1 = G（5̣ 2弦）

$\frac{2}{4}$ 5̣ | 1 3 | 5 - | 1̇· 6 | 5 - | 1 1 2 3 |

2 1 2 | 1 - | 3 - | 5̣ 1 3 | 5 - | 3· 2 |

1 - | 2 2 | 3 2 | 1 - | 1̇ - | 1̇ - ‖

三、学拉小乐曲

小河淌水

尹宜公 曲

1 = F（6̣ 3弦）

$\frac{2}{4}$ 6 - | 6 1̇ 2̇ 3̇ | 3̇ 2̇ 1̇ 6 | 3̇ 2̇· | $\frac{3}{4}$ 2̇ 1̇ 6 6 - | $\frac{2}{4}$ 6 1̇ 6 5 |

$\frac{3}{4}$ 3̇ 2̇ 5 6 6 | $\frac{2}{4}$ 6 5 3 2 | 6̣ - | 6 2̇ 6̇ 6 | $\frac{3}{4}$ 3̇ 2̇· | 1̇ 6 |

$\frac{2}{4}$ 3̇ | 2̇· | 2̇ 1̇ 6̇· | 2̇· 1̇ 6 | 3̇ 2̇ 1̇ 6 | 3̇ 2̇· |

$\frac{3}{4}$ 1̇ 6 6̇· - | $\frac{2}{4}$ 6 1̇ 6 5 | $\frac{3}{4}$ 3̇ 2̇ 5 6· | $\frac{2}{4}$ 6 5 3 2 | $\frac{3}{4}$ 6̣ - - ‖

第五节　滑音训练

一、滑音详解

滑音分为上滑音、下滑音、回滑音和垫指滑音。

1. 上滑音动作要点及示范图

上滑音是用手指由低音向高音滑动的一种奏法，三度音程之内的称小上滑音，三度音程以上为大上滑音，标记为"⤴"。

（1）小上滑音（如图 61-A、B）

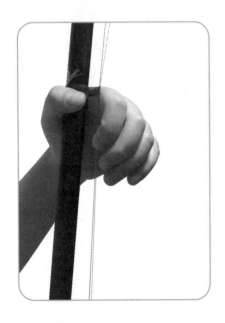

图 61-A

手指按在音准基线上。

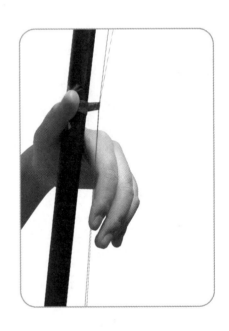

图 61-B

手掌下摆，手指随之向下滑过音准基线，发出小上滑音。

（2）大上滑音（如图62-A、B)

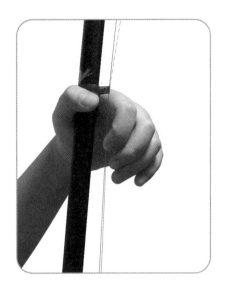

图 62-A

手指按在音准基线上。

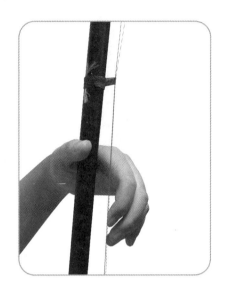

图 62-B

手臂稍稍抬高，手臂大幅度地向下摆动，带动左手在琴杆向下移动，手指同时在弦上向下滑动发出大上滑音。

2. 下滑音动作要点及示范图

下滑音与上滑音相反，是由高音向低音滑的一种奏法，在三度音程之内称为小下滑音，三度音程以上为大下滑音，标记为"↓"。

（1）小下滑音（如图63-A、B)

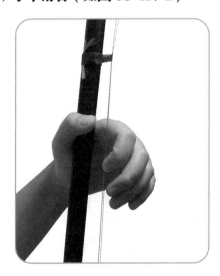

图 63-A

手指按在音准基线上。

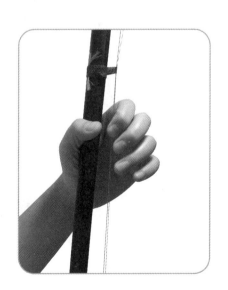

图 63-B

手掌上提，手指随之向上滑过音准基线，发出小下滑音。

（2）大下滑音（如图 64-A、B)

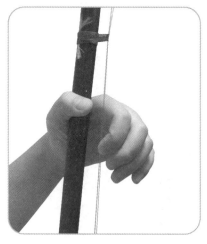

图 64-A

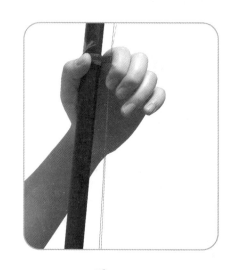

图 64-B

手指按在音准基线上。

手臂稍稍抬高，手臂大幅度地向上摆动，带动左手在琴杆向上移动，手指同时在弦上向上滑动发出大下滑音。

演奏以上两种滑音时，左手的动作要协调统一，并与右手的运弓密切配合，要以类似换把的感觉处理快慢不同的上下两种滑音。

3. 回滑音动作要点及示范图

回滑音分为上回滑音和下回滑音，是通过一根手指在琴弦上的移位动作进行的。上回滑音是由本音滑至三度以内的高音后再滑回本音，下回滑音是由本音滑至三度以内的低音后再滑回本音。无论演奏上回滑音还是下回滑音，把位和虎口均不能移动，而是用手指主动位移后再还原成滑音前的手型来完成的。

（1）上回滑音（如图 65-A、B、C)

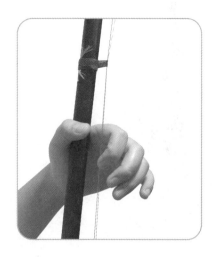

图 65-A

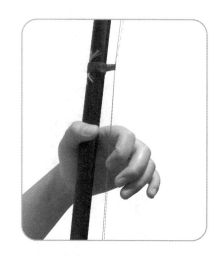

图 65-B

图 65-C

手指按在音准基线上。

手掌下摆，手指随之向下滑过音准基线。

手掌上提，手指随之向上滑到音准基线，完成上回滑音的演奏。

（2）下回滑音（如图 66-A、B、C)

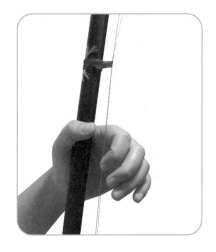 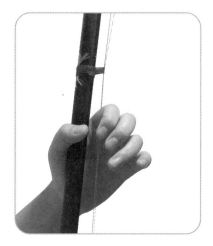 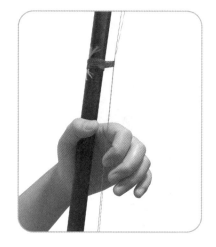

图 66-A　　　　　　　　　图 66-B　　　　　　　　　图 66-C

手指按在音准基线上。　　　手掌上提，手指随之向上滑过　　手掌下摆，手指随之向下滑到音
　　　　　　　　　　　　　音准基线。　　　　　　　　　准基线，完成上回滑音的演奏。

4. 垫指滑音动作要点及示范图

垫指滑音是指由两个以上的手指递次在琴弦上由高音向低音移动，使旋律的进行形成滑音效果的
一种奏法，标记为"♩"。这种方法经常在四指至二指或三指至一指间使用，中间的手指被称为垫指。
演奏时要用保留指的方法将三个手指同时按在琴弦上，由按旋律音的手指主动向上提滑，此时三个手
指的动作是交递的，好像逐渐握拳的感觉使手指逐渐弯曲达到滑音的目的。这种方法有时也可用相反
的动作奏出类似回滑音的效果。

（1）四指到二指垫指滑音（如图 67-A、B、C）

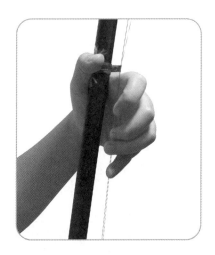

图 67-A　　　　　　　　　图 67-B　　　　　　　　　图 67-C

二、三、四指同时按在弦上。　　四指在手腕的带动下，迅速向　　垫指不停留，继续迅速向二指
　　　　　　　　　　　　　垫指轻柔靠拢，抬指离弦，将　　轻柔提滑靠拢，抬指离弦，最
　　　　　　　　　　　　　音传递给垫指。　　　　　　　终将音传递给二指，完成垫指
　　　　　　　　　　　　　　　　　　　　　　　　　滑音的演奏。

（2）三指到一指垫指滑音（如图68-A、B、C）

图 68-A

图 68-B

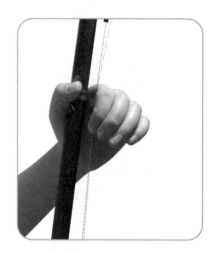

图 68-C

一、二、三指同时按在弦上。

三指在手腕的带动下，迅速向垫指轻柔靠拢，抬指离弦，将音传递给垫指。

垫指不停留，继续迅速向一指轻柔提滑靠拢，抬指离弦，最终将音传递给一指，完成垫指滑音的演奏。

二、滑音练习曲

练习曲1

1= D（1 5 弦）

中速

练习曲 2

1= D（1 5 弦）

练习曲 3

1= D（1 5 弦）

三、学拉小乐曲

太湖美

龙飞 曲

1= D（1 5 弦）
慢 恬美地

第六节 倚音训练

一、倚音详解

倚音是常用的装饰音之一，用小音符来表示，如 $\overset{45}{3}$。有一个小音符的叫做单倚音，有两个以上小音符的叫做复倚音。倚音既可装饰在主音前面，也可装饰在主音后面，也被称作前倚音或后倚音。如 $\overset{2}{3}$ 和 $2\overset{56}{}$。

倚音是用左手手指在掌指关节的运动下敏捷地抬指、击弦，触弦后迅速反弹离弦，切忌因手掌动作过大而使演奏显得笨拙。

演奏时要注意将倚音的时值计算在主要音符的时值内，但其时值只占主要音符时值的很少一部分，一带而过即可。

二、倚音练习曲

练习曲1

1= G（5̣ 2 弦）

中速

练习曲 2

1= G（5̣ 2弦）

中速

练习曲 3

1= D（1 5弦）

中速 稍慢 抒情地

三、学拉小乐曲

1. 赶牲灵

1= C（2 6弦） 陕北信天游

2. 花儿为什么这样红

1= C（2 6弦） 雷振邦 曲

中速 稍慢

第四章 二胡不同调式训练

第一节 C调音位音阶训练

一、C调（26弦）音位图

C调（26弦）音位图见图69，（26弦）即以内弦空弦音为"2"，外弦空弦音为"6"。

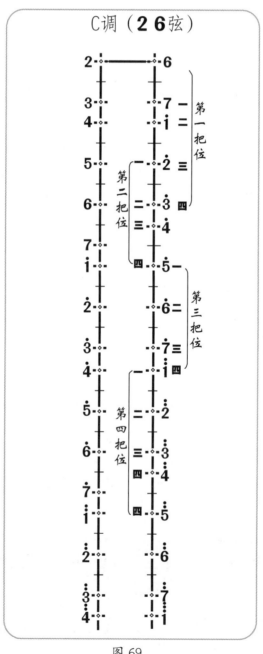

图69

二、C调（26弦）练习曲

练习曲 1

1= C（26弦）

练习曲 2

1= C（26弦）

练习曲3

1= C（2 6弦）

2/4
2 3 | 4 5 | 6 5 | 4 3 | 2 3 4 5 | 6 7 1 2̇ | 3̇ 2̇ 1 2̇ | 3̇ 2̇ 1 7 | 2̇ 1 7 1̇ |

2̇ 1 7 6 | 1̇ 7 6 7 | 1̇ 7 6 5 | 4 5 6 4 | 3 4 5 3 | 2 3 4 3 | 2 3 4 6 |

5 7 6 1̇ | 7 2̇ 1̇ 6 | 7 1̇ 2̇ 3̇ | 2̇ 3̇ 2̇ 7 | 1̇ 2̇ 1̇ 7 | 6 7 6 5 | 4 5 6 7 |

6 7 6 5 | 4 5 4 3 | 2 4 3 2 | 3 5 4 5 | 4 5 4 3 | 2 4 6 2̇ |

1̇ 2̇ 1̇ 7 | 6 1̇ 7 1̇ | 2̇ 3̇ 2̇ 1̇ | 7 1̇ 2̇ 1̇ | 7 6 5 4 | 3 5 7 1̇ | 7 1̇ 7 6 |

5 6 5 4 | 3 4 3 2 | 3 4 5 6 5 6 5 4 | 2 3 4 5 4 5 4 3 | 2 3 4 5 6 7 1̇ 2̇ | 1̇ 2̇ 1̇ 7 6 7 6 5 |

4 6 5 6 5 6 5 4 | 3 5 4 5 4 5 4 3 | 2̇ 2̇ 1̇ 2̇ 1̇ 2̇ 1̇ 7 | 6 1̇ 7 1̇ 7 1̇ 7 6 | 3̇ 3̇ 2̇ 3̇ 2̇ 3̇ 2̇ 1̇ | 7 2̇ 1̇ 7 6 7 6 5 |

4 2 3 4 5 3 4 5 | 6 4 5 6 7 5 6 7 | 1̇ 3̇ 2̇ 7 1̇ 6 7 5 | 6 2̇ 1̇ 6 7 5 6 4 | 5 3 4 2 3 5 4 6 | 5 7 6 1̇ 7 5 6 7 |

1̇ 2̇ 3̇ 2̇ 1̇ 5 3 5 | 1̇ 2̇ 3̇ 2̇ 1̇ 5 3 5 | 7 1̇ 2̇ 1̇ 7 5 2 5 | 7 1̇ 2̇ 1̇ 7 5 2 5 | 6 7 1̇ 7 6 4 2 4 | 6 7 1̇ 7 6 4 2 4 |

5 6 7 6 5 3 4 2 | 3 5 4 6 5 7 6 1̇ | 7 2̇ 1̇ 3̇ 2̇ 7 1̇ 6 | 7 5 6 7 1̇ 2̇ 3̇ 2̇ | 1̇ 5 3 5 6 5 6 7 | 1̇ — | 1̇ — ‖

三、学拉小乐曲

1. 小拜年

湖南花鼓戏

1= C（2 6 弦）

2. 沂蒙山小调

李 林 曲

1= C（2 6 弦）

第二节　F调音位音阶训练

一、F调（6̣ 3弦）音位图

F调（6̣ 3弦）把位图见图70，（6̣ 3弦）即以内弦空弦音为"6"，外弦空弦音为"3"。

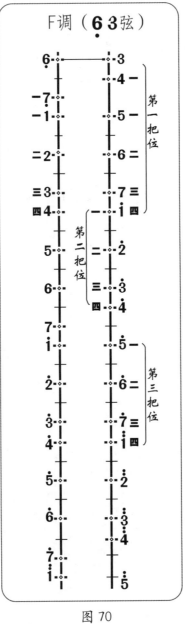

图 70

二、F调（6̣ 3弦）练习曲

练习曲 1

1= F（6̣ 3弦）

练习曲 2

1= F（6̣ 3弦）

中速 稍快

三、学拉小乐曲

1. 长城谣

1= F（ 6̣ 3弦）

刘雪庵 原曲

2. 卖报歌

1= F（ 6̣ 3弦）

聂 耳 原曲

第三节 ♭B调音位音阶训练

一、♭B 调（ȝ ? 弦）音位图

♭B调（ȝ ? 弦）调把位图如图 71。（ȝ ?）弦即以内弦空弦音为"ȝ"，外弦空弦音为"?"。

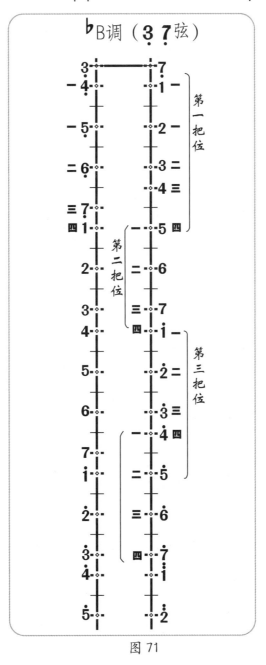

图 71

二、♭B 调（3̣ 7̣弦）练习曲

练习曲 1

1=♭B（3̣ 7̣弦）

练习曲 2

1=♭B（3̣ 7̣弦）

三、学拉小乐曲

映山红

1=♭B（<u>3</u> <u>7</u>弦） 傅庚辰 曲

第四节 A调音位音阶训练

一、A调（ᴬ4 1弦）音位图

A调（ᴬ4 1弦）把位图如图72，（ᴬ4 1弦）即内弦空弦为"ᴬ4"，外弦空弦为"1"。

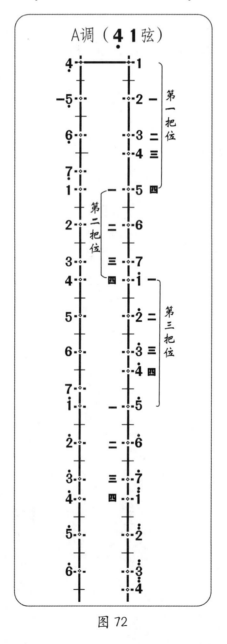

图 72

二、A调（4 1弦）练习曲

练习曲 1

1= A（4 1弦）

$$\frac{4}{4}\ \overset{0}{\underset{\cdot}{4}} - \overset{一}{\underset{\cdot}{5}} - | \overset{二}{\underset{\cdot}{6}} - \overset{三}{\underset{\cdot}{7}} - | \overset{内四}{1} - \overset{外一}{2} - | \overset{二}{3} - \overset{三}{4} - | \overset{外四}{5} - \overset{三}{4} - | \overset{二}{3} - \overset{一}{2} - |$$

$$\overset{0}{1} - \overset{内三}{\underset{\cdot}{7}} - | \overset{二}{\underset{\cdot}{6}} - \overset{一}{\underset{\cdot}{5}} - | \overset{0}{\underset{\cdot}{4}} - \overset{一}{\underset{\cdot}{5}} - | \overset{二}{\underset{\cdot}{6}} - \overset{三}{\underset{\cdot}{7}} - | 1 - 2 - | \overset{二}{3} - \overset{三}{4} - |$$

$$\overset{内四}{5} - \overset{三}{4} - | \overset{二}{3} - \overset{一}{2} - | \overset{内四}{1} - \overset{三}{\underset{\cdot}{7}} - | \overset{二}{\underset{\cdot}{6}} - \overset{一}{\underset{\cdot}{5}} - | \overset{一}{\underset{\cdot}{4}} - - - \|$$

练习曲 2

1= A（4 1弦）

$$\frac{4}{4}\ \overset{0}{\underset{\cdot}{4}}\ \overset{一}{\underset{\cdot}{5}}\ \overset{二}{\underset{\cdot}{6}}\ \overset{三}{\underset{\cdot}{7}}\ |\ \overset{内一}{1}\ \overset{二}{2}\ \overset{三}{3}\ \overset{四}{4}\ |\ \overset{外}{5}\ \overset{二}{6}\ \overset{三}{7}\ \overset{四}{\dot{1}}\ |\ \overset{}{\dot{1}}\ \overset{三}{7}\ \overset{二}{6}\ \overset{一}{5}\ |\ \overset{内四}{4}\ \overset{三}{3}\ \overset{二}{2}\ \overset{一}{1}\ |\ \overset{三}{\underset{\cdot}{7}}\ \overset{二}{\underset{\cdot}{6}}\ \overset{一}{\underset{\cdot}{5}}\ \overset{0}{\underset{\cdot}{4}}\ |\ \overset{一}{\underset{\cdot}{4}}\ \overset{二}{\underset{\cdot}{5}}\ \overset{三}{\underset{\cdot}{6}}\ \overset{}{\underset{\cdot}{7}}\ |$$

$$\overset{0}{\underset{\cdot}{1}}\ \overset{一}{2}\ \overset{二}{3}\ \overset{三}{4}\ |\ \overset{外}{5}\ \overset{二}{6}\ \overset{三}{7}\ \overset{四}{\dot{1}}\ |\ \overset{}{\dot{1}}\ \overset{三}{7}\ \overset{二}{6}\ \overset{一}{5}\ |\ \overset{外}{4}\ \overset{三}{3}\ \overset{二}{2}\ \overset{一}{1}\ |\ \overset{内四}{\underset{\cdot}{7}}\ \overset{三}{\underset{\cdot}{6}}\ \overset{二}{\underset{\cdot}{5}}\ \overset{0}{\underset{\cdot}{4}}\ |\ \overset{}{\underset{\cdot}{5}}\ \overset{}{\underset{\cdot}{6}}\ \overset{}{\underset{\cdot}{7}}\ \overset{0}{\underset{\cdot}{5}}\ |\ \overset{}{\underset{\cdot}{1}} - - - \|$$

三、学拉小乐曲

1. 蜗牛与黄鹂鸟

林建昌 曲

1= A（4 1弦）

$$\frac{2}{4}\ \underset{\cdot}{5}\underset{\cdot}{5}\underset{\cdot}{5}\ \underset{\cdot}{5}\ \underset{\cdot}{3}\underset{\cdot}{5}\ |\ 1\ \underset{\cdot}{6}\ \underset{\cdot}{5}\ |\ \underset{\cdot}{5}\underset{\cdot}{5}\underset{\cdot}{5}\ \underset{\cdot}{5}\ \underset{\cdot}{3}\underset{\cdot}{2}\ |\ 1\ 3\ 2\ |\ 2\ 3\ \underset{\cdot}{5}\ \underset{\cdot}{5}\underset{\cdot}{5}\ |\ \underset{\cdot}{3}\ \underset{\cdot}{3}\underset{\cdot}{2}\ 1\ 1\ |\ 2\ 3\ 1\ \underset{\cdot}{1}\underset{\cdot}{6}\ |$$

$$\underset{\cdot}{5}\ \underset{\cdot}{6}\ \underset{\cdot}{5}\ |\ \underset{\cdot}{5}\underset{\cdot}{5}\underset{\cdot}{5}\ \underset{\cdot}{5}\ \underset{\cdot}{3}\underset{\cdot}{5}\ |\ 1\ \underset{\cdot}{6}\ \underset{\cdot}{5}\ |\ \underset{\cdot}{5}\underset{\cdot}{5}\underset{\cdot}{5}\ \underset{\cdot}{5}\ \underset{\cdot}{3}\underset{\cdot}{2}\ |\ 1\ 3\ 2\ |\ 2\ 3\ \underset{\cdot}{5}\ \underset{\cdot}{5}\underset{\cdot}{5}\ |\ \underset{\cdot}{3}\ \underset{\cdot}{3}\underset{\cdot}{2}\ 1\ 1\ |\ 2\ 3\ 1\ \underset{\cdot}{1}\underset{\cdot}{6}\ |$$

$$\underset{\cdot}{5}\ \underset{\cdot}{6}\ \underset{\cdot}{5}\ |\ \underset{\cdot}{5}\underset{\cdot}{5}\underset{\cdot}{5}\ \underset{\cdot}{5}\ \underset{\cdot}{3}\underset{\cdot}{2}\ |\ 1\ \underset{\cdot}{6}\ \underset{\cdot}{5}\ |\ \underset{\cdot}{5}\ \underset{\cdot}{6}\ |\ 1\ 2\ 1\ 2\ |\ 3\ 2\ |\ 1 - |\ 1 - \|$$

2. 驼铃

王立平 曲

中速 缓慢地

第五章 二胡高级技巧训练

第一节 泛音训练

一、泛音详解

二胡泛音分为自然泛音和人工泛音。作为一种技法，泛音在使用中特殊的、无法替代的音响功能主要表现在其音质与音色的特性方面。泛音的音响，其声境之纯，意境之远，乐境之幽，情境之淡，是其他技法动作自然状态的发音所无法比拟的。在演奏泛音时，要做到"准、松、快"，即音位要准，贴弦要松，弓速要快。此外，在演奏高把位的泛音时，右手可将弓子压低些，使弓毛的触弦点尽可能地靠近琴码，这样也有利于泛音的发音。

1. 自然泛音动作要领及示范图

自然泛音是以千斤到琴码为全弦长，取其几分之一震动出音（如图 73-A、B）。

图 73-A

图 73-B

演奏的时候，左手按弦的力量要很轻，手指浮按在弦上。

右手运弓的力量相对要重一些，以较快的弓速，轻灵地擦弦，平稳的运弓进行。

2. 人工泛音动作要领及示范图

人工泛音是随按指音的弦长振动出音。用左手食指和小指配合按音而得出。食指相当于临时的千斤，即以实按弦的方式进行，小指是泛音点的位置，以自然泛音的方式按弦。例如（15弦）2（re）音的泛音（如图74-A、B）。

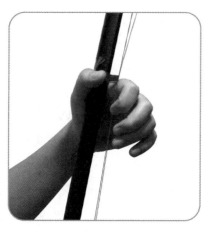

图 74-A

将食指按在2音上，使用基础按弦方式，力量适中。

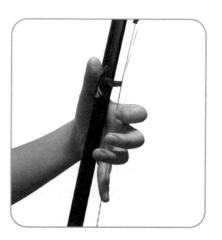

图 74-B

与此同时将小指浮按在它的上方纯四度5音上，这样就得出比2音高出两个八度的2̇来。

二、泛音练习曲

练习曲 1

1= D（1 5弦）

中速

练习曲 2

1= F（6̣ 3弦）

中速 亲切 欢乐地

宋朝盛 曲

练习曲 3

1= D（1 5弦）

中速

练习曲 4

1= D（1 5弦）

中速

三、学拉小乐曲

音乐会练习曲（片段）

1= D　（1 5弦）

周耀锟 曲

第二节 快弓训练

一、快弓详解

动作要点

快弓演奏动作类似用扇子扇风,演奏快弓时运动轴心在小臂中间,以大臂带动肘部,通过小臂中部的轴心作用,使手和肘成为平衡的两端,均匀地左右摆动,反复练习至动作正确、自然为止。演奏时两手密切配合,弓子保持平直运行,最重要的一点是运弓贴弦度要高,使弓毛的两端同时具有压力,最后集中于触弦点。每个音符都要像颗粒一样,结实、清楚、利落,粒粒都一样。

快弓演奏时要注意演奏发音清晰富有动感,且富有弹性,节奏紧凑而均匀。因此必须做到:

①十六分音符的时值非常准确、均匀;

②每个音的音头清晰、果断;

③强弱变化或快速换弦等都不能影响速度的稳定。

左手是被动的因素,对它的要求就是使按指的"点"准确地和右手每个音的音头对在一起,不论音符多么复杂,或是换把、跳把多么困难,都不允许动作滞后,而与弓子的音头错开。其实,快弓的难就难在左手上,因为两只手对比,左手的动作要复杂得多,而且按指、换把、跳把等动作,都必须在弓子音与音之间极为微小的间隔中完成,还要保证其音准,这确实是具有相当难度的,只有通过大量严格的训练后才能达到运用自如的程度。

更高层次的快弓,要求根据乐曲的情感和风格,进行速度、力度和色彩变化的处理,也就是要求富有乐感和表现力。

二、快弓练习曲

练习曲 1

1= D(1 5 弦)

四 四
4 5 4 5 6 5 6 5 | 5 6 7 6 5 6 7 6 | 5 6 5 6 7 6 7 6 | 6 7 i 7 6 7 i 7 | 6 7 6 7 i 7 i 7 |

7 i 2̇ i 7 i 2̇ i | 7 i 7 i 2̇ i 7 2̇ | i 2̇ i 7 6 7 6 7 | i 7 6 7 i 7 6 7 | 7 i 7 6 5 6 5 6 |

　　　　　　　　　　　　　　　　　　　　　　四 四　　　　　　　　　　　　　　　　　　　四　　　　四
7 6 5 6 7 6 5 6 | 6 7 6 5 4 5 4 5 | 6 5 4 5 6 5 4 5 | 5 6 5 4 3 4 3 4 | 5 4 3 4 5 4 3 4 |

四　　四
4 5 4 3 2 3 2 3 | 4 3 2 3 4 3 2 3 | 3 4 3 2 1 2 1 2 | 3 2 1 2 3 1 2 3 | 1 2 3 4 5 6 7 i |

2̇ i 7 6 5 4 3 2 | 1 2 3 4 5 6 7 i | 2̇ i 7 6 5 4 3 2 | 1 3 2 4 3 5 4 6 | 5 7 6 i 7 2̇ i 7 |

6 i 7 6 5 7 6 5 | 4 6 5 4 3 5 4 3 | 2 4 3 2 1 2 3 2 | 1 1 2 3 4 5 6 7 | i 0 0 ‖

练习曲 2

1= G （5̣ 2 弦）

2/4 5̣ 1 1 1 7 1 3 | 2 3 2 7 1 1 5̣ | 5̣ 5 5 4 5 4 3 | 2 1 7 1 2 3 4 | 5 5 5 6 5 4 6 |

5 6 5 4 3 4 5 | 2 5 2 4 3 4 3 2 | 1 5 6 7 1 2 3 4 | 5 5 5 5 4 5 6 4 | 5 6 5 4 3 4 5 |

∨
2 5 6 5 4 5 4 3 | 2 5 7 1 2 1 7 6 | 5 5 5 5 6 5 6 7 | 1 7 6 7 1 7 1 3 | 2 5 4 3 2 3 2 1 | 7 5 6 7 1 0 |

5̣ 1 1 1 7 1 3 | 2 3 2 7 1 7 1 5̣ | 5 5 5 5 4 5 4 3 | 2 1 7 1 2 2 3 4 | 5 5 5 6 5 4 6 | 5 6 5 4 3 4 5 3 |

2 6 6 6 5 6 5 4 | 3 5 4 3 2 4 3 2 | 1 5 6 7 1 7 1 2 | 3 2 1 2 3 2 3 4 | 5 0 5̣ 5̣ | 1 — ‖

三、学拉小乐曲

赛马（片段）

1= F $\frac{2}{4}$ （6 3弦）

黄海怀 曲
沈利群 改编

奔放 热烈地

第三节　抛弓及跳弓训练

一、抛弓详解

1.抛弓要点及动作示范图

抛弓实际上是一种短促的跳音，可用符号"九"来标记。演奏抛弓时为了提高弓子的弹性，右手需要将弓毛绷紧。抛弓的用弓部位要视乐曲的速度而定，速度越慢，用弓部位越靠近中弓；反之，用弓部位就靠近弓尖。抛弓在大多数的情况下都是抛两个音，但偶尔也有抛三个音的，还有拉推弓都抛音的抛弓，可奏出类似笛子三吐的效果。不论是一弓内出几个音，其着力点都在第一个抛弓音上，其后发出的抛弓音，都是利用弓杆的自然弹性弹跳奏出来的，在力度上必然呈渐弱趋势。

抛弓在演奏方法上一般是由两个部分组成的，它的第一部分是一个短促的跳音，第二部分动作分解图是为直观了解抛弓弹跳细节，实际演奏中弹跳动作瞬间完成，抛弓以拉弓或推弓开始均可。

（1）拉弓抛弓（如图75-A～图75-E）

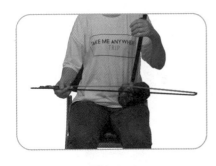 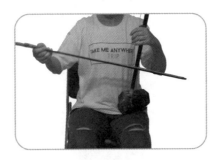 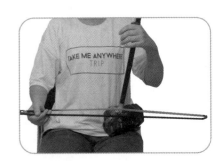

图 75-A

第一部分是弓子放平。

图 75-B

声音发出后手臂右旋，将弓子顺势提起。

图 75-C

第二部分是当弓子下落至琴筒时，右手拇指与食指稍稍放松，中指和无名指乘势向下压一下弓毛，以阻止弓子上跳。

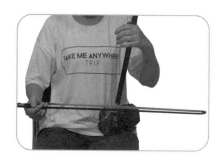
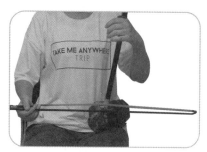

　　图 75-D　　　　　　　　　　　　图 75-E

这时配合与第一部分相反的弓向运动，受阻的弓子就会在琴筒和弦的反弹作用下急速地跳动出声，发出"得儿儿……"似的跳音。

（2）推弓抛弓（如图 76-A～图 76-E）

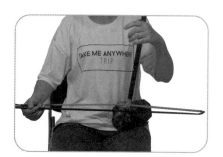
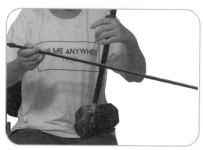
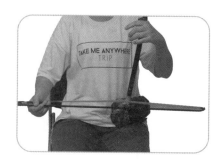

　　图 76-A　　　　　　　　　　图 76-B　　　　　　　　　　图 76-C

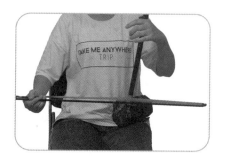
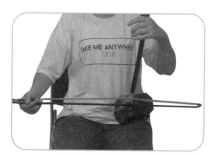

　　图 76-D　　　　　　　　　　图 76-E

2. 抛弓练习曲

练习曲 1

1= F（6̣ 3弦）

练习曲 2

1= D（1 5弦）

中速

练习曲 3

1= G（ 5̣ 2 弦 ）

中速稍快

$\frac{2}{4}$ 3. 4 5 5 | 6 6 5 | i i i 7 7 | 6 6 6 5 | 3. 4 5 5 |

6 6 5 | 4 4 4 3 3 3 | 2 2 2 1 | 5 5 5 4 4 4 | 3 3 3 2 2 2 |

5 5 5 4 4 4 | 3 3 3 2 | 3. 4 5 5 | 6 6 5 | 4 4 4 3 3 3 | 2 2 2 1 :||

3. 学拉小乐曲

请来看看我们村庄

西班牙民歌

1= D（ 1 5 弦 ）

$\frac{2}{4}$ 5 5 5 5 5 5 | 5 5 5 3 4 4 | 5 — | 3 — | 4 4 4 4 4 4 | 4 4 4 2 3 3 | 4. 3 |

2 — | 5 0 5 | 5 4 4 3 2 2 | 1 — | 1 0 | 5 5 5 5 6 6 | 5 4 4 3 2 2 |

1 — | 1 0 |: 3 3 3 3 5 5 | 3 3 3 3 5 5 | 6 5 5 4 3 3 | 4 0 4 | 2 2 2 2 4 4 |

2 2 2 2 4 4 | 5 4 4 3 2 2 | [1.] 1 0 5 :| [2.] i 0 i | i 5 5 6 5 5 | i 5 5 6 5 5 |

7 5 5 6 5 5 | 7 5 5 6 5 5 | 4 2 2 3 2 2 | 4 2 2 3 2 2 | 5 4 4 3 2 2 | 1 0 i 0 ||

二、跳弓详解

跳弓是一种断奏弓法。用弓子跳动撞击琴弦而发音，分为控制跳弓和自然跳弓。

1. 控制跳弓动作要点及示范图

控制跳弓在演奏时，手腕要很好地控制好弓子，其小臂运动的"轴"在肘部，使弓子在两根弦之间上下跳动。要避免动作过于紧张，以致出现发音僵硬的不良倾向（如图77-A、B）。

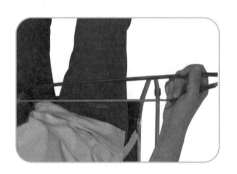

图 77-A

演奏控制跳弓要依靠小臂的动作来控制，加上手腕与手指相应配合，在弓毛擦弦发音后，迅速向上跳离琴筒，使发音短促、有力。

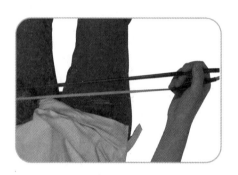

图 77-B

当弓子跳离琴筒的一瞬间，臂、腕、手都要迅速地松弛一下，让弓子自由地落回琴筒，拉推弓循环往复，从而奏出短促、干净而富有弹性的跳音。

2. 自然跳弓动作要点及示范图

自然跳弓的演奏方法是：右手食指、中指和拇指握弓采用叠指式控制住弓杆，选择好弓子的最佳弹跳点，将弓杆稍稍抬离琴筒，放松手腕。小臂动作与快弓一样，把运动的"轴"放在小臂中间部位，由大臂带动小臂，通过"轴"的动作甩动手腕。因腕部非常松弛，造成手甩动的幅度大于小臂运动的幅度，因而使弓子呈"∧∧∧∧∧"状运动。弹跳点的选择要根据乐曲速度而定，速度越快，弹跳点越是靠近弓尖部位，反之，则靠近中弓部位，一般都在弓子左侧四分之一的位置上（如图78-A、B）。

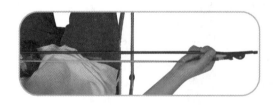

图 78-A

起弓的一瞬间弓毛与弦接触摩擦发声。之后，由于手腕的甩动，手在一段短暂的弧线运动时对弓子失去原有方向的支撑力，弓子就在自身弹性的作用下弹离琴弦。

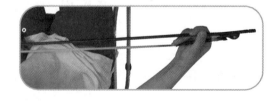

图 78-B

手腕再次甩过来，当手与小臂呈垂直状态的一瞬间，手指又对弓子施以一个支撑力，使弓毛第二次与弦接触摩擦发声。如此循环往复，弓子就会在两根弦之间均匀地跳动，从而奏出短促、均匀的快速跳音。

3. 跳弓练习曲

练习曲 1

1= G（ 5̣ 2 弦）

$\frac{2}{4}$ 6̇ 1 6 5 3 5 3 2 | 1 2 3 5 2 3 2 1 | 1̇ 2̇ 1̇ 6 5 6 5 3 | 2 3 5 6 3 5 3 2 | 1 2 3 5 2 3 2 1 |

3 5 6 1̇ 5 6 5 3 | 5 6 1̇ 2̇ 6 5 3 2 | 1 3 2 3 1 3 5 6 | 1̇ 2̇ 1̇ 2̇ 6 5 6 1̇ | 5 6 5 3 2 3 5 6 |

3 5 3 2 1 2 3 5 | 2 3 2 1 2 3 5 6 | 3 1 2 3 5 3 5 6 | 1̇ 2̇ 7 6 5 1̇ 6 5 | 3 5 6 1̇ 6 5 3 2 |

1 3 2 3 1 0 | 2 3 2 1 2 1 2 3 | 5 3 5 1̇ 6 1̇ 6 5 | 3 5 6 1̇ 5 6 5 3 | 2 3 2 1 2 1 2 3 |

5 2 3 5 6 5 6 1̇ | 5 1̇ 6 5 3 5 2 3 | 5 6 5 2 3 5 3 2 | 1 2 3 5 1̇ 0 ‖

练习曲 2

1= D（ 1 5 弦）

$\frac{2}{4}$ 1 2 3 4 5 6 7 5 | 6 7 1̇ 6 7 1̇ 2̇ 7 | 1̇ 7 6 5 4 3 2 1 | 2 3 4 5 6 7 1̇ 2̇ | 7 2̇ 1̇ 7 6 1̇ 7 6 | 6 7 6 5 4 6 5 4 |

3 5 4 3 2 4 3 2 | 1 2 3 4 5 6 7 5 | 6 7 1̇ 6 7 1̇ 2̇ 7 | 1̇ 7 6 1̇ 7 6 5 7 | 6 5 4 6 5 4 3 5 | 4 3 2 4 3 2 1 3 |

2 3 4 5 6 7 1̇ 2̇ | 7 2̇ 1̇ 7 6 1̇ 7 6 | 5 7 6 5 4 6 5 4 | 3 5 4 3 2 4 3 2 | 1 2 3 4 5 6 7 5 | 6 7 1̇ 6 7 1̇ 2̇ 7 |

1̇ 7 6 5 4 3 2 1 | 2 3 4 5 6 7 1̇ 2̇ | 7 2̇ 7 2̇ 6 1̇ 6 1̇ | 7 2̇ 7 2̇ 6 1̇ 6 1̇ | 7 2̇ 1̇ 7 6 1̇ 7 6 | 5 7 6 5 4 6 5 4 |

3 5 3 5 2 4 2 4 | 3 5 3 5 2 4 2 4 | 3 5 4 3 2 4 3 2 | 1 2 3 4 5 6 7 5 | 6 7 1̇ 6 7 1̇ 2̇ 7 | 1̇ 7 1̇ 6 7 6 7 5 |

6 5 6 4 5 4 5 3 | 4 3 4 2 3 2 3 1 | 2 3 4 5 6 7 1̇ 2̇ | 7 2̇ 1̇ 7 6 1̇ 7 6 | 5 7 6 5 4 6 5 4 | 3 5 4 3 2 4 3 2 |

1 2 3 4 5 6 7 5 | 6 7 1̇ 6 7 1̇ 2̇ 7 | 1̇ 7 6 5 4 3 2 1 | 2 3 4 5 6 7 1̇ 2̇ | 3 4 5 6 7 1̇ 2̇ 7 | 1̇ 0 0 ‖

4. 学拉小乐曲

金蛇狂舞

1= G（5̣ 2弦）

根据聂耳改编的合奏曲订谱

欢快地

二胡曲精选

儿童歌曲

1. 白云飘呀飘

l= D（**1 5**弦）

佚 名 曲

$\frac{2}{4}$ 1 2 3 | 3 2 1 | 3 4 | 5 — | 3 4 5 | 5 4 3 |

2 3 | 2 — | 3 4 5 | 5 4 3 | 2 3 4 | 4 3 2 | 1 2 3 4 |

5 5 | 1 2 3 4 | 5 5 | 5 4 | 3 — | 2 3 | 1 — ‖

2. 小红帽

l= D（**1 5**弦）

巴西儿歌

$\frac{2}{4}$ 1 2 3 4 | 5 3 1 | i 6 4 | 5 5 3 | 1 2 3 4 | 5 3 2 1 | 2 3 3 | 2 5 |

1 2 3 4 | 5 3 1 | i 6 4 | 5 5 3 | 1 2 3 4 | 5 3 2 1 | 2 3 | 1 — |

‖: i 6 4 | 5 5 1 | i 6 4 | 5 5 3 | 1 2 3 4 | 5 3 2 1 | 2 3 | 2 5 :‖ 1 i ‖

3. 摇摇船

1= D（1 5弦）

佚 名 曲

4. 小母鸡

1= D（1 5弦）

佚 名 曲

5. 放鞭炮

1= G（5̣ 2 弦）　　　　　　　　　　　佚　名 原曲

6. 泥娃娃

1= ♭B（3̣ 7̣ 弦）　　　　　　　　　　梁弘志 曲

7. 金孔雀轻轻跳

1= F（6̣ 3弦）

任 明 原曲

8. 我们到郊外去旅行

1= D（1 5弦）

外国儿歌

9. 我爱北京天安门

1= D（1 5弦）　　　　　　　　　　　　金月苓 原曲

10. 洋娃娃和小熊跳舞

1= D（1 5弦）　　　　　　　　　　　　〔波〕姆卡楚尔宾娜 曲

11. 铃儿响叮当

l= G（5̣ 2弦） [美] 皮尔彭特 原曲

12. 世上只有妈妈好

l= G（5̣ 2弦） 刘宏远 林国雄 曲

13. 小鸭子

1= F（ 6̣ 3 弦）　　　　　　　　　　　　　　　潘振声 原曲

14. 让我们荡起双桨

1= F（ 6̣ 3 弦）　　　　　　　　　　　　　　　刘 炽 原曲

经典歌曲

1. 我们的田野

1= G（5 2弦）

张文纲 原曲

2. 希望

1= G（5 2弦）

［韩］任世现 曲

3. 绿色的祖国

1= D（1 5弦）

郑律成 原曲

（乐谱）

4. 月亮河

1= A（4 1弦）

中速 稍快

[美]曼契尼 曲

（乐谱）

5. 走进新时代

印　青 原曲
张敬文 改编

1= D（1 5 弦）

rit.

6. 三套车

俄罗斯民歌

7. 黄水谣

冼星海 曲

l= G（5 2弦）

（前一曲结尾部分）

8. 红星歌

（二重奏）

1= D（1 5弦）

傅庚辰 原曲

$\frac{2}{4}$

（合）

二胡 I

二胡 II

rit.

9. 美丽的西藏，可爱的家乡

1=♭B（3̣ 7̣弦）

罗念一 曲

10. 打靶归来

王永泉 原曲

$\frac{2}{4}$ 2 5 | 2 5 | 3 2 1 6 | 2 - | 2 5 2 5 | 1 7 6 |

5 6 1 | 5 - | 1 7 6 | 5 6 1 | 5 6 5 | 1 - |

5 6 5 | 3 5 2 | 5 6 1 | 5 - | 3 5 6 3 | 5 - |

6 5 3 1 | 2 - | 2 2 3 | 5 5 | 5 6 3 5 - ‖

11. 武术

1= F（6 3弦）

何 彬 曲

$\frac{2}{4}$ 6 0 6 0 | 6 7 6 5 6 0 | 6· 7 6 5 | 3 5 3 2 3 0 | 2 0 2 0 | 2 3 2 1 2 0 |

2· 3 2 1 | 6 1 3 5 6 6 | 6 0 6 0 | 6 7 6 5 6 0 | 6· 7 6 5 | 3 5 3 2 3 0 |

2 0 2 0 | 2 3 2 1 2 0 | 2· 3 2 1 | 6 1 6 1 3 5 | 6 5 6 7 6 7 6 5 | 3 5 6 5 3 5 3 2 |

1 6 1 2 1 6 1 2 | 3 2 3 5 3 5 3 2 | 6 5 6 7 6 7 6 5 | 3 5 6 5 3 5 3 5 | 3 7 3 5 3 5 3 2 | 1 2 3 5 6 6 |

6 5 6 7 6 7 6 5 | 3 5 6 5 3 5 3 5 | 3 7 3 5 3 5 3 5 | 1 2 3 5 6 0 | 0 3· 5 | 6 - ‖

$$6\ 0\ 3.\ 5\ |\ 6\ -\ |\ 6\ 0\ 3.\ 5\ |\ 6\ 0\ 3.\ 5\ |\ 6\ 0\ 3.\ 5\ |\ 6\ 0\ 6\ 0\ |\ 6\ 0\ 6\ 0\ |$$

$$\dot{6}.\ \ \dot{6}\ |\ 2\ \ 3\ |\ 1\ \ 2.\ 1\ |\ \dot{6}\ -\ |\ \dot{6}.\ \ \dot{6}\ 5\ 7\ |\ 6\ \ 5.\ 6\ |$$

$$\overset{5}{3}\ -\ |\ 3\ \ \dot{6}\ 66\ |\ 6\ 5\ 6\ 5\ |\ 6\ \ \dot{6}\ 66\ |\ 6\ 5\ 6567\ |\ 6\ 0\ 3.\ 5\ |$$

$$6\ -\ |\ 6\ 0\ \dot{1}.\ 5\ |\ 6\ -\ |\ 6\ 0\ \dot{1}.\ 2\ |\ 3.\ 53.\ 5\ |\ 3.\ 521\ |$$

$$\dot{6}\ 123235\ |\ 6\ 0\ 60\ |\ 67656\ 0\ |\ 6.\ 76\ 5\ |\ 35323\ 0\ |\ 2\ 0\ 2\ 0\ |$$

$$23212\ 0\ |\ 2.\ 32\ 1\ |\ 6\ 1\ 6135\ |\ 65676765\ |\ 35653532\ |\ 16121612\ |$$

$$32353532\ |\ 65676765\ |\ 35653535\ |\ 37353532\ |\ 12356\ 0\ |\ 0\ \ 3.\ 5\ |$$

$$6\ -\ |\ 6\ 0\ \dot{1}.\ 5\ |\ 6\ -\ |\ 6\ 0\ 3\dot{1}35\ |\ 6\ 0\ 3\dot{1}35\ |\ 6\ 0\ 3\dot{1}35\ |$$

$$65356535\ |\ 65356535\ |\ 66123235\ |\ 6356\dot{1}65\dot{1}\ |\ 6\ 0\ 3.\ 3\ |\ 6\ 0\ 0\ \|$$

12. 达姆！达姆！

阿尔及利亚乐曲
周 耀 锟 整理

1= D（1 5弦）

慢板 优美

$\frac{4}{4}$

小快板

放慢

13. 北风吹

马 可原曲

1= G（5̣ 2弦）

14. 我和你

陈其钢 曲

1= D（1 5弦）

有气势地

转1= G（5̣ 2弦）

15. 橄榄树

李泰祥 曲

1= G（**5** **2**弦）

中速

16. 邮递马车

[日]古关裕而 曲

1= A（**4** **1**弦）

中速 轻快地

17. 红梅赞

羊 鸣 姜春阳 曲

18. 红蜻蜓

日本歌曲
刘长福 改编

l= G（5 2弦）

中板 甜美地

民歌小调

1. 好一朵茉莉花

1= D（1 5弦）

江苏民歌

2. 采茶扑蝶

1= F　（6̣ 3弦）　　　　　　　　　　　　　福建民间歌舞曲

中速

2/4 5 65 3̣ 2 | 1 1 2 | 1 3 2 | 1 6̣ 1 21 | 6̣ - ‖: 6 5 | 3 5 6 5 |
　mf

6. 5 6 | 6. 1 5 | 3 6 5 2 | 3. 2 3 | 6 5 6 | 3 2 3 | 3 5 3 5 |

5 3 2 | 1 6̣ 1 | 2 - | 5 65 3̣ 2 | 1 1 2 | 1 3 2 | 1 6̣ 1 21 |
　　　　　　　　　　　mf

6̣ - | 1 6̣ 1 2 | 3 - | 5 32 1 61 | 2 - | 1 3 2 | 1 6̣ 1 21 |
　mp

反复后渐慢结束

6̣ - ‖ 6 6 1 65 | 4 65 | 1 65 4 24 | 5 - | 4 65 | 4 2 4 54 |
　　mf　　　内四　　　　　四　　　　　　　四
　　　　　　　　　　　　　　　　　　　mp

2 - | 4 2 45 | 6 - | 1 65 4 24 | 5 - | 4 65 | 4 2 4 54 | 2 - ‖
　　mf　　　　　　　四

3. 嘎达梅林

1= G（5̣ 2弦）　　　　　　　　　　　　蒙古族民歌

慢速

4. 蝴蝶与兰花

1= C（2 6弦）　　　　　　　　　　　　傣族民歌

慢板　优美地

5.八月桂花遍地开

江西民歌

l= D（1 5弦）

行板 亲切、热情地

$\frac{2}{4}$ (5. 6 1̇ 2̇ | 6 5 3 | 5. 2̇3 5 | 1 561) | 1̇. 65 | 6 56 1̇ | 6. 56 1̇ | 5 — |

5. 6 1̇ | 6 5 3 | 5. 2̇3 5 | 1 — | 5. 65 3 | 2̇ 1 2 | 5 6̇1 5 3 | 2̇ 1 2 |

5. 6 1̇ | 6 5 3 | 5. 2̇ 3 5 | 1 — | 1̇2̇1̇6 5 5 | 6̇1 56 1̇ | 6. 56 1̇ | 5 — |

5. 6 1̇ 2̇ | 6 1̇ 56 3 | 5. 2̇3 5 | 1 — | 5 6̇1 5 3 | 2̇ 1 2 | 5 6̇1 5653 |

2 3 2 1 2 | 5 3 5 6 | 1̇ 6 1̇ 2̇ | 6 1̇ 6 5 3 2 3 | 5 6 5 3 5 2 3 5 | 1 — |

流畅、舒展地

1̇. 3 | 2̇. 3̇ 1̇ 6 | 5 — | 5 3 | 6. 1̇ | 1̇ 6̇5 6 | 5 — | 5 3 5 |

6. 1̇ | 1̇ 6 1̇ | 2̇ 3̇2̇1̇ 2̇ | 3̇. 5̇ | 3̇. 5̇ | 6̇ 1̇ 6̇ | 2̇ — | 2̇ 3̇ 2̇ |

1̇ 0 0 3̇ | 2̇ 1̇ | 6. 1̇6̇5 | 3 | 2 3 | 5. 65 3 | 5 2 3 5 | 1 — | 1 — |

6.北京有个金太阳

藏族民歌
蒋才如 编曲

传统名曲

1. 田园春色

1= D（1 5弦）

陈振铎 原曲

2. 剑舞

1= F（6̣ 3弦）

古典剑舞

3. 紫竹调

沪剧曲牌
王国潼 整理

1= D（15弦）

【一】

4. 小花鼓

刘北茂 曲

1= F（6̣ 3弦）

中快 天真活泼地

从头再奏一次

5. 金蛇狂舞

1= G（5̣ 2弦）

根据聂耳改编的合奏曲订谱

欢快地

6. 江河水

东北民间乐曲
黄海怀移植

1 = ♭B（3 7弦）

【引子】节奏自由 凄凉地

【一】慢速 悲痛、倾诉地

【二】慢速 若有所思地
转 1 = C（2 6弦）

扬琴

7. 喜送公粮

8. 花好月圆

l= G（5̣ 2弦）　　　　　　　　　　　　　　　　　　陈耀山 编订

欢快、热烈地

9. 良宵

刘天华　曲
朱晓谷 配伴奏

10. 光明行

刘天华 曲

1= D（1 5 弦）

♩=120

【引子】

【尾声】
转1＝D（1　5弦）（用颤弓）

D.C.

f

mf

mf

f

减弱

f

减弱

mp

f

（颤弓止）

ff

11. 喜唱丰收

杨惠林 许讲德 曲

1= G（5 2弦）

快速 热情欢快地

【引子】

12. 三门峡畅想曲

1= F（6̣ 3弦）

刘文金 曲

【三】柔和地 转1=F（6̣ 3弦）

mp

内　内

渐慢

p

转1=♭B（3̣ 7̣弦）

【四】中板 抒情地

mf

内

mp —— mf

f

13. 二泉映月

14. 音乐会练习曲

l= D （1 5弦）

周耀锟 曲

15. 行 街
（片段）

l= D（1 5弦）

江南丝竹

中速 稍慢

16. 赛马

黄海怀 曲
沈利群 改编

1= F 2/4（6 3弦）

奔放 热烈地

17. 奔驰在千里草原

王国潼 李秀琪 曲

1= F（6̣ 3弦）